U0021582

江戶町相關事件年表

西曆	和曆	天皇	將軍	大事紀
1590	天正18			德川家康進入江戶城
1591	天正19			挖掘小名木川
1592	天正20			修築江戶城，興建西丸
1598	慶長3			秀吉逝世
1600	慶長5			關原之戰
1601	慶長6			在東海道設立傳馬制（驛馬）
1603	慶長8			家康成爲征夷大將軍，在江戶建立幕府
		後陽成		出雲的阿國在京都表演歌舞伎
			家康	建立日本橋
1604	慶長9			在五大街道設置一里塚
				發表江戶城的大構築計畫
1605	慶長10			江戶城開始天下普請
				家康將軍一職傳給秀忠，自己爲大御所
1606	慶長11			江戶城本丸御殿完成
1607	慶長12			江戶城大天守閣完成
1612	慶長17	—1611—		幕府禁止基督教
1614	慶長19			發生大坂冬之陣
1615	元和元			大坂夏之陣。豐臣家族亡
			秀忠	幕府制定武家諸法
1616	元和2			家康去世
1617	元和3	後水尾		吉原建立遊廓
1619	元和5			開發菱垣回船
1620	元和6			鏟平神田山
				在淺草建造幕府的米倉
1622	元和8			在江戶城重建大天守閣
1623	元和9			家光成爲第三代將軍
1624	寬永元			中村勘三郎在中橋開設歌舞伎的表演小屋
				創建寬永寺
1634	寬永11	—1629—		將譜代大名的妻子、兒女安排在江戶
				整頓大名消防員的制度
1635	寬永12			整頓參勤交代制度
			家光	開始江戶城的整體格局建造
1637	寬永14			島原之亂
				開始江戶城本丸再建工程
				制定五人組制度
1638	寬永15	明正		江戶城大天守閣完成
1639	寬永16			發佈鎖國令
1640	寬永17			江戶城完成
1642	寬永19			在木挽町開設山村座
1650	慶安3	—1643—		江戶大地震
1651	慶安4	後光明		家光去世
				由井正雪之亂
1654	承應3			玉川上水完成
1657	明曆3		家綱	江戶明曆大火（振袖火事）
1659	萬治2	後西		重建江戶城
				建造兩國橋
		—1663—		
1670	寬文10			遠近道印製作《江戶大繪圖》公開發行
1673	延寶元	靈元		初代市川圑十郎開始「荒事」硬派劇
1683	天和3	—1680—		三井高利在江戶開設兌換店
1684	貞享元			涉川春海製作貞享曆
1687	貞享4			發佈生類憐令
1689	元祿2			在本所設置天文台
1690	元祿3		綱吉	完成湯島聖堂

西曆	和曆	天皇	將軍	大事紀
1698	元祿11	東山		建造永代橋
				開設內藤新宿
1702	元祿15			赤穗浪士的復仇
1709	寶永6			綱吉去世
			家宣	廢止生類憐令
		—1712—		
1714	正德4		家繼	山村座毀於繪島、生島事件
1716	享保元			吉宗成爲將軍
1717	享保2			大岡忠相成爲江戶町奉行
	中御門			設置大名消防隊
1720	享保5			設置町消防隊「伊呂波四十八組」
1721	享保6		吉宗	實施目安箱的制度
				設置小石川藥園
1726	享保11			進行全國戶口調查
1732	享保17	—1735— 櫻町	—1745—	享保大饑荒
1751	寶曆元	—1747— 桃園	家重	吉宗去世
1764	明和元	—1762— 後櫻町	—1760—	租書店繁榮
1765	明和2			鈴木春信製作彩色浮世繪版畫「錦繪」
1772	明和9	—1770—		目黑行人坂火災
1774	安永3	後桃園		杉田玄白、前野良澤等出版《解體新書》
1776	安永5		家治	平賀源內成功復原靜電
1781	安永10	—1779—		建造高田富士
				歌麿的活躍
1783	天明3		—1786—	天明大饑荒
1787	天明7			江戶各處頻傳打劫事件
1789	寬政元			谷風、小野川獲得橫綱證書
1790	寬政2			在石川島開設收容所
	光格			寬政的還人政策
1791	寬政3			禁止男女混浴
1793	寬政5		家齊	中村座有旋轉舞台
1797	寬政9			昌平坂學問所（聖堂）作爲官校
1815	文化12			江戶有七十五家雜技場
1821	文政4	—1817—		伊能忠敬完成《大日本沿海輿地全圖》
	仁孝			兩頭駱駝在兩國展覽
1832	天保3年			天保大饑荒
			—1837—	鼠小僧次郎吉遭到逮捕
1842	天保13年		家慶	第七代圑十郎被放逐到江戶十里四方
1853	嘉永6		—1846—	佩里提督率黑船來航
1854	嘉永7			日美締結和親條約
1855	安政2		家定	安政大地震
1858	安政5			簽訂日美通商條約
				安政大獄
				霍亂、天花流行
1860	萬延元	孝明		橫濱開埠
1861	文久元			在神田玉池開設天花預防接種站
1862	文久2		家茂	幕府下令緩和參勤交代制
1863	文久3			在兩國展示大象
1864	元治元			第一次征伐長州
1865	慶應元			第二次征伐長州
1866	慶應2			慶喜成爲將軍
			慶喜	大江戶搗毀運動
1867	慶應3			大政奉還
1868	明治元			發表「五條御誓文」
	明治			江戶城開城
				討伐上野彰義隊
				將「江戶」改爲「東京」

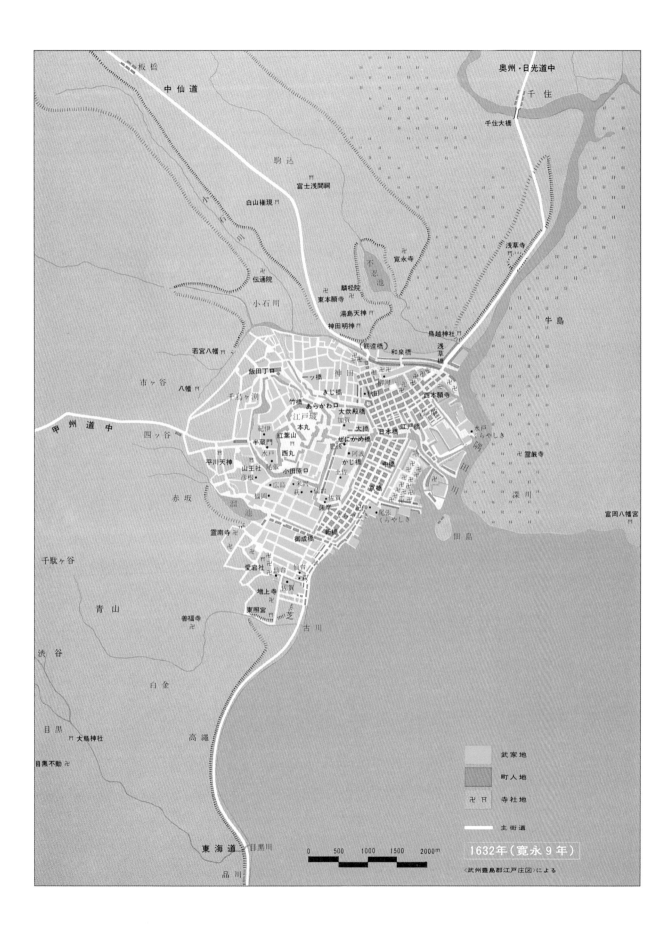

奥州・日光道中

千住

千住大橋

中仙道

板橋

駒込

富士浅間祠

白山権現

伝通院

小石川

麟松院

東本願寺

不忍池

寛永寺

浅草寺

湯島天神

神田明神

鳥越神社

若宮八幡

飯田丁口

千鳥ヶ淵

市ヶ谷

八幡

(筋違橋)

和泉橋

浅草橋

一ッ橋

神田

きじ橋

柳原

西本願寺

竹橋

あらかわ口

大炊殿橋

加賀

江戸城

紀伊

本丸

大橋

大橋

日本橋

江戸橋

水戸

くらやしき

甲州道中

四ッ谷

平川天神

半蔵門

水戸

紅葉山

西丸

尾張

阿波

銭かめ橋

寛永寺

かじ橋

土佐

京橋

中橋

霊巖寺

山王社

小田原口

彦根

広島

米沢

萩

仙台

佐賀

薩摩

赤坂

溜池

福岡

深川

富岡八幡宮

尾張

くらやしき

霊南寺

御成橋

新橋

佃島

千駄ヶ谷

青山

愛宕社

仙台

仙台

善福寺

佐賀

増上寺

東照宮

芝

古川

渋谷

白金

目黒

大鳥神社

高縄

目黒不動

東海道

目黒川

品川

武家地

町人地

寺社地

主街道

0 500 1000 1500 2000m

1632年（寛永9年）

〈武州豊島郡江戸庄図〉による

文‧內藤昌

插畫‧穗積和夫

譯‧王蘊潔

【江戶町】

大型都市的發展 下

日本經典建築 03

審稿‧導讀 王惠君 (台灣科技大學建築系副教授)

多采多姿的江戶生活

台灣科技大學建築系副教授　王惠君

日本天皇由於是一脈相傳，因此所謂的改朝換代並不是換皇帝，而是統治者的改變。也就是說，日本歷史雖然和中國一樣，經歷許多統治爭奪，政權更替，但是天皇家系並未改變；日本的各個時代畫分主要是以國都所在地為名，例如：奈良時期即為定都於奈良的時期、平安時期即為定都於平安（今天的京都）的時期、鐮倉時期即為定都於鐮倉的時期。因此，江戶時期正是德川幕府統治全國，定都於江戶的二百多年。

這段時間，因為國內沒有發生大規模的戰爭，是日本史上較長的和平時期；隨著各種產業的發展，以及來自西方文化的刺激，使得作為首都的江戶，有了前所未有的大發展，得以在今天成為世界性的超大都市。

江戶城雖因幕府將軍的爭奪戰而建，然而以明曆大火為時間的分界點，災害後的重建以及之後的都市規畫，就不再是以防禦為目的的建設了。這段時間主要必須克服的大敵，卻是來自於內部的火災。

日本的建築雖然一直都是以易燃的木材、茅草、樹皮等材料為主，但因為江戶之所以問題最為嚴重，是因是江戶逐漸成為一個工商業繁榮，人口極為密集的大都市而來。明曆大火將繁華的都市剎那間化為灰燼，使得都市規畫者不得不有所改變。都市中必須留出空地和較寬的道路，使火盡量不要延燒，並且開始推廣耐火建築，使得街道外觀開始有所改變。

火災的發生，正是非常之破壞帶來非常之建設的開始。除了上述都市規畫的改變外，還因為各種重建的需求，帶來了各種商機，意外的促成了工商階級的發展。而武士卻因無用武之地，歷經災害而日漸貧窮。加上其他地區的自然災害，造成擁有土地的農民生活困難，只好湧入都市，成為生活在後巷雜院中的市民最底層。從此，過

去士、農、工、商的階級順位全然改變；商人抬頭，甚至可以用金錢買得武士的頭銜，當時的大商家也成為今天日本主要財團的起源。

災後重建不再建天守閣，這好像是一個象徵，顯示城市不再是統治者宣示與誇耀的建設，江戶即將開始轉變為多采多姿的庶民之都。豐富的都市生活隨著工商業的發達，消費能力的增加而越來越有吸引力，吸引更多的人過來；或是來此討生活的農民不再願意回鄉，導致都市人口更是快速增加。

正如原來建城時的設計概念「の」字形向外迴旋的方式，都市範圍逐步向外呈螺旋狀擴張。原來規畫的分區概念雖仍存在，但也在災害重建與擴大中有所改變。由於武士、大名居住區向外擴張，一般庶民的町人區也隨之更向外延伸，神社與佛寺就又遷至更外圍。雖然

武士、大名仍然占據大部分的都市面積，而孕育江戶獨特的都市文化的，卻主要在町人區。

「江戶之子」日文念起來是edokko，這個稱呼就好像今天的「紐約客（New Yorker）」般，一方面代表町人區市民因為在都市生活而有自由瀟灑的人生觀，同時也呈現市民對自己所在的都市之驕傲。出生於此、成長於此的「江戶之子」所形成的江戶文化，許多都成為今天日本文化的代表，像是歌舞伎、浮世繪、狂歌、落語等，還有在都市中種植櫻花與賞櫻，「相撲」發展為全國性的大眾觀賞活動等，原來都是在這段期間，在江戶這樣的大都市才得以誕生。

同時，在繁華都市生活的另一面，江戶從十七世紀開始就經歷了大都市容易遭遇的各種問題，使得日本人也較亞洲其他都市更早就必須思考解決方法。這些都市課題除了火災外，還有地震、洪水等防災問題，以及日常生活的給排水、都市清潔、都市治安等問題。這些問題讓日本人在還未引入西方人的都市規畫概念之前，就以自己的方式開始進行初步的都市計畫。雖然後來的明治維新大量吸收西方文化，也對都市進行改造，而江戶時期所建立的都市底圖，卻仍是使東京有別於世界其他都市，有其獨特之魅力的主要原因。

本書生動的以插畫和文字描述當時的都市與市民的生活，讓讀者彷彿乘著時光機來到江戶時期的花都江戶。與日本其他都市比較，看完此書，或許讀者也會和我一樣覺得，江戶和今日東京的吸引力，正因為是平凡人共同逐漸凝聚而成的空間，因而給人一種可以隱居在人群中的自由和生機而來的吧！

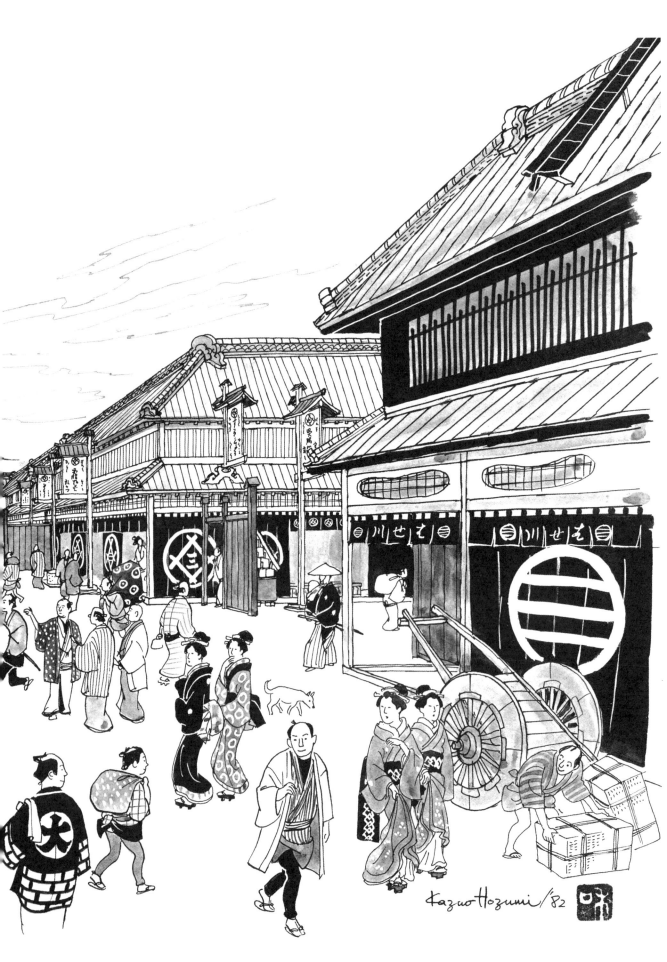

Kazuo Hozumi /'82

文・內藤昌

插畫・穗積和夫

譯・王蘊潔

日本經典建築 03

審稿・導讀 王惠君（台灣科技大學建築系副教授）

江戶町

大型都市的發展（下）

火災和爭吵是江戶的特色

明曆大火延燒了兩天兩夜，將江戶城和江戶市街燒得精光，成為日本史上空前的大都市災害。僥倖逃過一劫的人，失去家園，只能披著粗草蓆忍受寒冷的風雪。

武藏野上，沒有可住人的房子

自草蓆而出　消失在草蓆中

這首狂歌，正是在這樣的時空背景下，因苦痛難以忍受而創作出來的。在上冊（第12頁）介紹過，江戶建設之前有一首古詩形容武藏野：

武藏野上　沒有月亮的藏身之處

自草原而升　消失在草原上

原野一片焦痕、散發屍臭的悽慘景象，對習慣平靜生活的江戶市民來說，真的是欲哭無淚。幕府對源自安土桃山時代的都市計畫技術十分放心，做夢也沒想到，掌控天下的江戶城和江戶市街，竟然如此不堪一擊，轉眼之間即化為一片焦土。

然而驚駭是無用的。大火的翌日（一六五七年正月二十日），幕府的老中（江戶幕府職制具最高地位與資格的執政官——譯註）松平伊豆守以信綱之名，在關東一帶發佈文書，安定民心。同時，派信使前往京都、大阪、堺、奈良、長崎、日光、駿府、伊勢山田、豐後府內等全國主要都市，報告將軍平安無恙。

江戶市中開始供應粥食給失去家園的災民。據說，發放的米糧總計六千石（約九百噸）。淺草的幕府米倉也受到波及，許多米糧雖陷入火海，殘存部分卻成為拯救災民免於飢餓的寶貴糧食。

幕府免除武家諸法訂定的「參勤交代」制度。同時，提供資金援助大名（日本封建時代的諸侯——譯註）、旗本（將軍直屬家臣中的武士等級，俸祿不及一萬石——譯註）和御家人（直屬幕府的下級武士——譯註），對市街的居民也提供約十六萬兩的救助。

幕府多方面的救濟工作發揮功效，二月，江戶市中

6

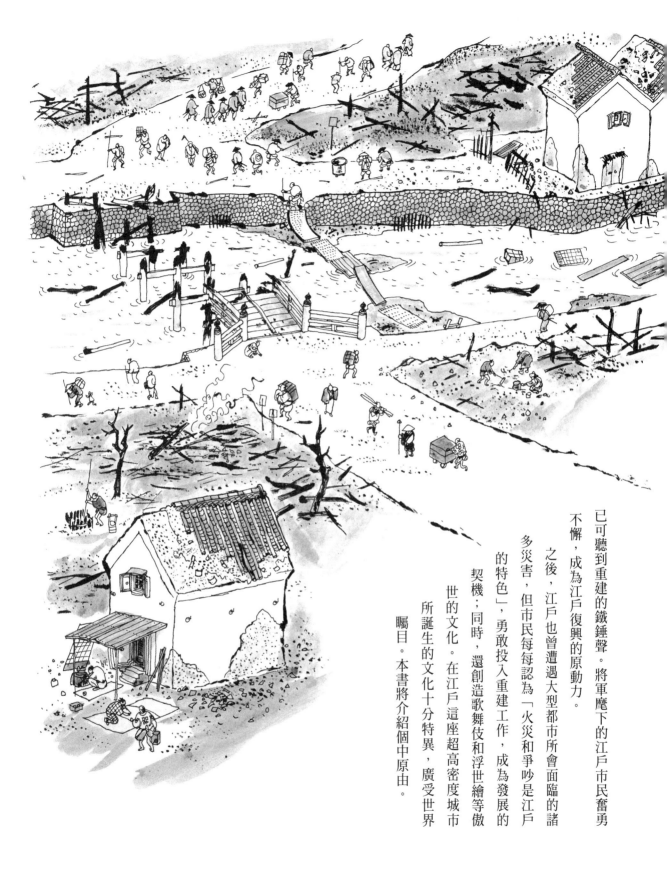

已可聽到重建的鐵錘聲。將軍麾下的江戶市民奮勇不懈，成為江戶復興的原動力。

之後，江戶也曾遭遇過大型都市所會面臨的諸多災害，但市民每每認為「火災和爭吵是江戶的特色」，勇敢投入重建工作，成為發展的契機；同時，還創造歌舞伎和浮世繪等傲世的文化。在江戶這座超高密度城市所誕生的文化十分特異，廣受世界矚目。本書將介紹個中原由。

大型都市的實地測量

根據可無限發展的の字形都市計畫，在明曆大火前的一六四四年（正保元年），江戶已成為面積四十四平方公里的大型都市。當時，和江戶並列「三都」的京都和大坂，規模不及江戶的一半。日本都市平均面積約二平方公里，放眼全日本，江戶可說是發達異常的城市。江戶已非最初所定位的安土桃山時代的城下町，而發展成一座大型都市，面臨許多新的問題。

明曆大火讓幕府立刻面對這樣的城市災害。大火之後的正月二十七日，幕府旋即進行江戶的實地測量。

北条安房守氏長受任命為實地測量工作的負責人，他是幕府的大目付（職責為代替將軍監督大名，類似現在的警視廳長），也是兵學（研究戰爭方法的學問）大家。同時，還邀集氏長的養子福島傳兵衛、擅長規矩術的金澤清右衛門、大木匠師鈴木修理，和熟悉江戶地理

的大道寺友山等人才。規矩術應用今天幾何學的技術，是都市和建築的設計圖不可或缺的一門學問。

以前，日本的地圖是根據視覺所見繪製，因此近大遠小，無法表示絕對尺寸。這種地圖無法了解江戶的實際情況，因此，需要學習正確的西洋測量術。西洋測量術為「三角測量」，江戶初期由荷蘭人賈斯帕爾（Gaspar）傳入日本。長崎的樋口權右衛門學習七年，終於完全精通，稱為「町見術」。金澤清右衛門的父親刑部左衛門也學習這門學問，受教於父親的清右衛門本來就有規矩術的學養，很快運用在製作江戶實地測量的地圖。

製作地圖時，一分（約〇‧三公分）相當於當時的都市計畫京間（一間＝六尺五寸，約一‧九七公尺）五間，即以三千二百五十比一的比例實際測量，包括江戶可能發展的深川、本所、淺草、下谷、本鄉、小石川、小日向、牛込、四谷、赤坂、麻布和芝等周邊範圍。

江戶實際測量圖終於完成，但因涉及幕府機密，並沒有公諸於世。然而，民眾強烈要求，因而決定公佈，但江戶城內廓留白，以遠近道印製作的《江戶大繪圖》為名，在一六七〇年（寬文十年）由江戶的經師屋加兵衛發行；之後，追加《江戶外繪圖》至一六七三年（延寶元年），一組五張的地圖已十分普及。從此之後，這份地圖被視為最正確的江戶地圖，一直使用到明治時代。

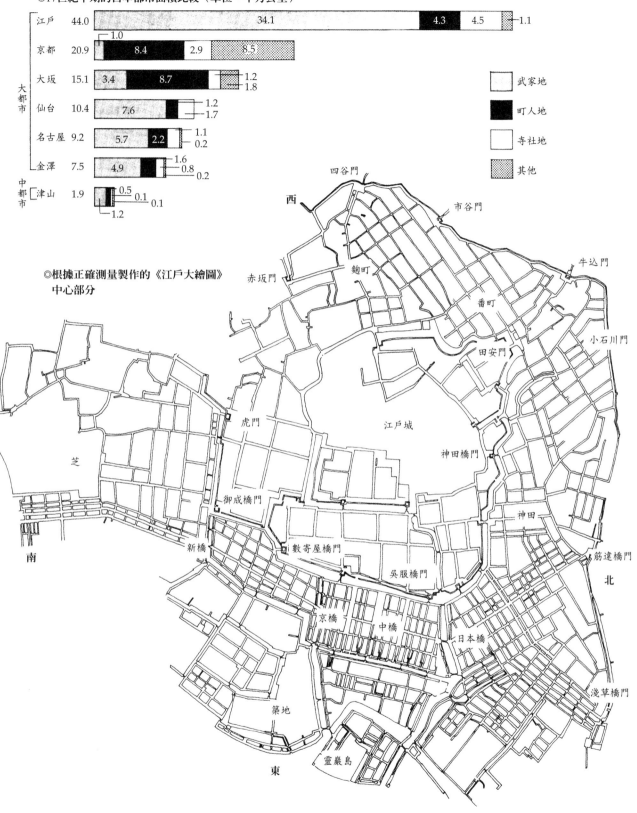

◎17世紀中期的日本都市面積比較（單位：平方公里）

大都市	江戸	44.0	34.1	4.3	4.5	1.1
	京都	20.9	1.0 / 8.4	2.9	8.5	
	大坂	15.1	3.4 / 8.7	1.2 / 1.8		
	仙台	10.4	7.6	1.2 / 1.7		
	名古屋	9.2	5.7 / 2.2	1.1 / 0.2		
	金澤	7.5	4.9	1.6 / 0.8 / 0.2		
中都市	津山	1.9	0.5 / 0.1 / 0.1 / 1.2			

圖例：
- □ 武家地
- ■ 町人地
- □ 寺社地
- ▨ 其他

◎根據正確測量製作的《江戶大繪圖》
中心部分

西

四谷門
市谷門
牛込門
赤坂門　麴町
番町　小石川門
田安門
江戸城
虎門　神田橋門
芝
御成橋門　神田
新橋　數寄屋橋門　筋違橋門
吳服橋門
京橋　中橋　日本橋
淺草橋門
築地
靈巖島

南

東

北

9

江戶城的改造

江戶實際測量圖完成後，幕府在實施防火對策的同時，也開始進行都市改造。

首先是針對江戶城的改造。經歷了明曆大火，始知光靠一條護城河，根本無法隔絕來自城下的火災，因此，在廓內闢建「防火區」空地。考慮到關東地區的西北季風特別強烈，把原本位在本丸西北部的尾張、紀伊和水戶的德川御三家的宅第遷到廓外。

尾張、紀伊兩家在麴町，水戶家在小石川，據有廣大的建地，重新建造上屋敷（上宅第）。原有住宅成為空地，不久，變成將軍專用的馬場和藥園，也就是所謂的「吹上御庭」。根本改變了安土桃山時代的城下町計畫的原則：將軍近親安置在廓內。

三月十五日，開始江戶城的再建工程。幕府命令眾大名重新建造遭遇火災的古石牆，一六五九年（萬治二年）本丸御

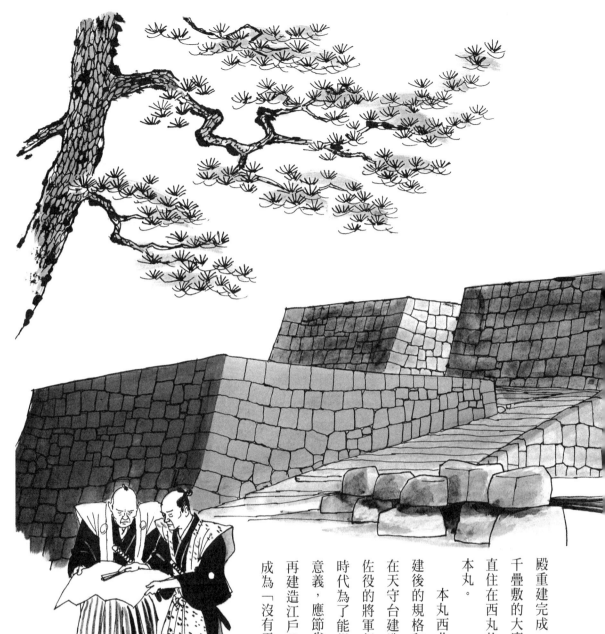

殿重建完成，屋頂全面改成銅瓦和土瓦，千疊敷的大廣間也簡略了。大火之後，一直住在西丸的將軍家綱，兩年後終於回到本丸。

本丸西北角的天守台也重新改建，改建後的規格和大火以前的相同。原本打算在天守台建造五層樓的大天守閣，擔任補佐役的將軍叔父保科正之，認為「在太平時代為了能從遠處看到天守閣，根本毫無意義，應節省此一龐大費用」，因此決定不再建造江戶的象徵大天守閣。從此，江戶成為「沒有天守閣的城下町」。

11

改造武家地與寺社地

隨著御三家遷出廓外，江戶城周圍的大名宅第也進行整建。大名小路的外樣大名宅第必須遷到外護城河之外，房舍原址改為幕府公用的防火地。大火之後，受到許多建築規範的限制，不能建造面寬超過三間（約五‧九公尺）的大建築，例如矢倉門和大玄關。色彩鮮艷、雕梁畫棟的桃山風武家宅第，自此從江戶城下消失。

自古以來在城內的寺社地也進行大規模的改造。比方說，以山王祭聞名的山王社，從三宅坂移到溜池。另外，神田、駿河台、八丁堀等和町人地相鄰的寺廟，早已分散到外護城河之外。日本橋橫山町的西本願寺遷往築地，神田明神下的東本願寺遷至淺草，靈巖島的靈巖寺遷往深川，分別在江戶郊外有了新據點。這些地區終於成為新江戶的外延地帶。

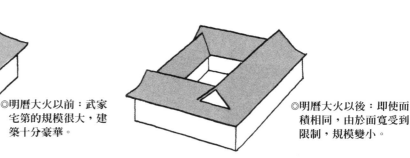

◎明曆大火以前：武家宅第的規模很大，建築十分豪華。

◎明曆大火以後：即使面積相同，由於面寬受到限制，規模變小。

◎大名宅第的大門，因階級不同而規定不同樣式

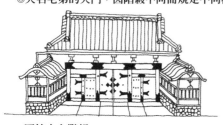

◎國持大名階級

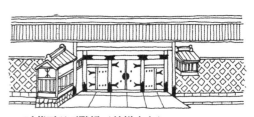

◎五萬石以下階級（外樣大名）

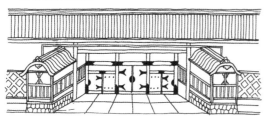

◎十萬石以上階級

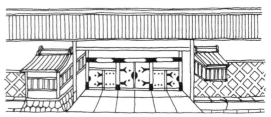

◎三萬石以下階級

◎五萬石以上階級

◎一～五萬石以下階級

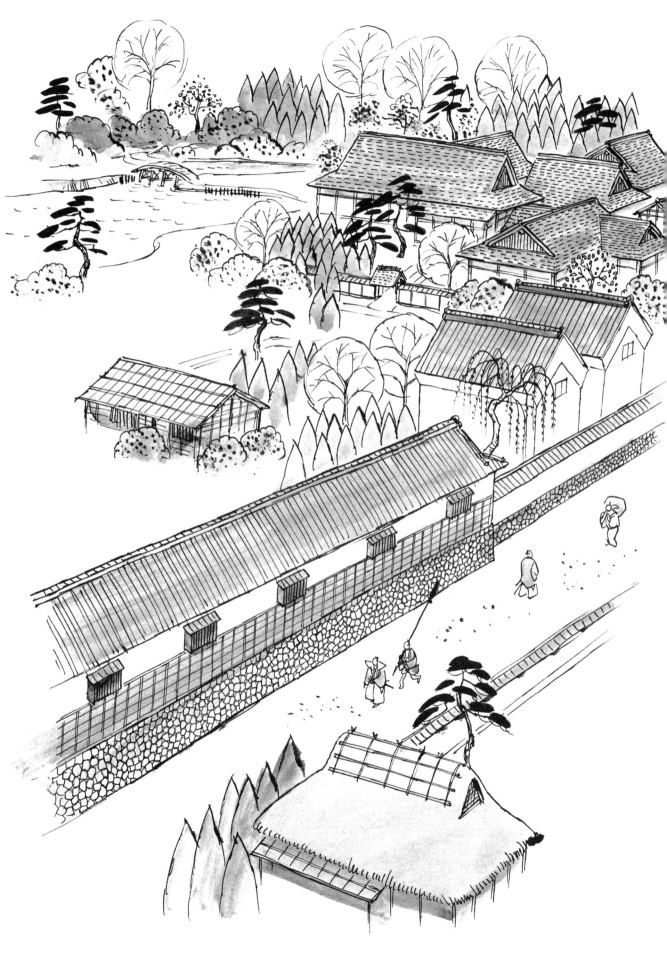

在江戶市中，設置防火地和防火堤，作為町人地的防火對策。

防火地是為了預防大火延燒所設置的廣場，也稱為「廣小路」。中橋、長崎町、大工町很早以前已闢建廣小路，不久，市中的町屋（商家——譯註）各地都出現了這種防火地。尤其在通往中山道的外護城河交通重地，筋違橋門內的連雀町，為了避免火災波及橋梁而留出防火地，居民移往武藏野的郊外，開拓連雀新田（三鷹市）。

神田白銀町至柳原的七個町，全都建造了防火堤。防火堤是高度二丈四尺（約七‧三公尺）的長堤防，再種上耐火的松樹。日本橋四日市町，也有沿著日本橋川建造的防火堤。

因此，在市內最熱鬧的地區，出現綠意盎然的景觀。

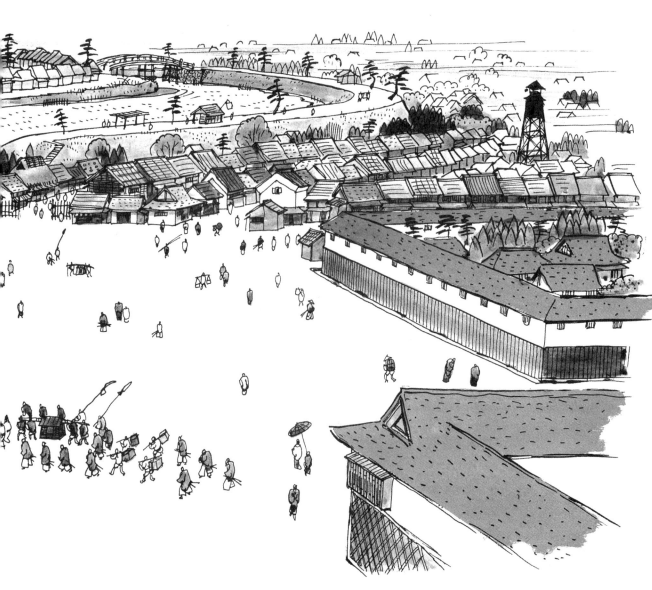

除了新設防火地以外，也在町人地推動分町作業。日本橋通町筋拓寬為六丈（田舍間十間＝約十八‧二公尺），本町筋為京間七間（約十三‧八公尺）。基於火災當時馬路過於狹窄，造成居民避難不及致死，前車之鑑，因而將馬路從原本的京間三間（約五‧九公尺）拓寬為五至六間（約九‧九至十一‧八公尺）。

新的分町作業完成後，制定全新的町屋建築規範。禁止先前許可的瓦屋頂或三層樓建築，面向馬路的一面必須設置田舍間一間（約一‧八公尺）的屋簷。方便發生火災時，把梯子架上屋簷，攀爬至屋頂進行消防作業。

全新的建築規範使江戶町煥然一新，原本到處可見的華麗三層樓町屋，在明治時代之前已消聲匿跡。

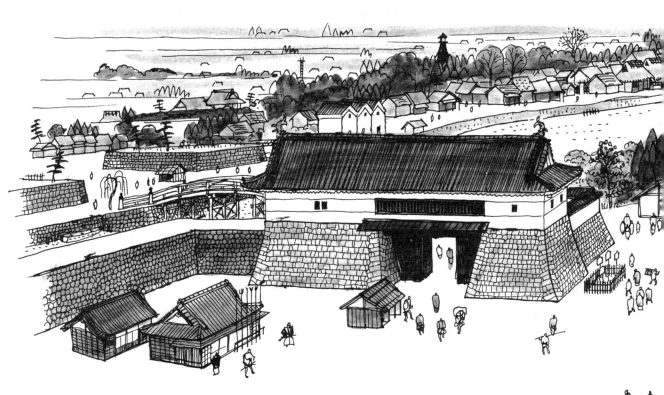

◎居民遷移出連雀町後，筋違橋門內成為防火地

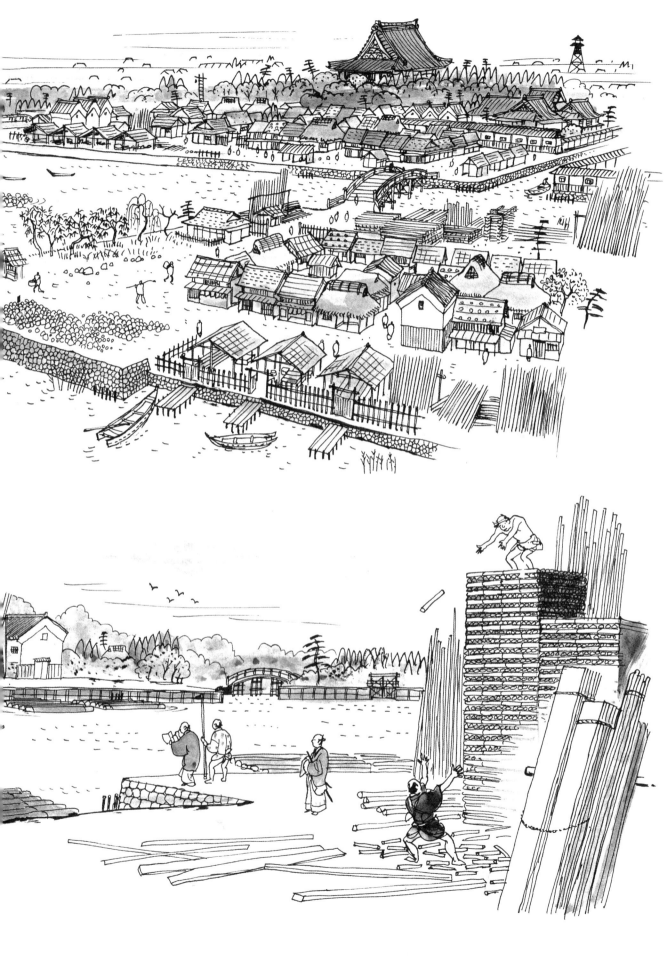

市區的擴大

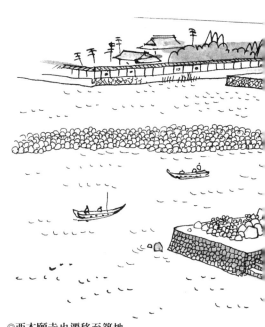

◎西本願寺也遷移至築地

市中的武家地、寺社地和町人地改造後，江戶大舉向郊外發展。の字形都市計畫的原則，在這個階段發揮重大功效。幕府利用這個機會，將旗本和御家人的住宅全移往郊外，推動新城的建設。

江戶市區的擴張強化了上水道設施，開鑿青山上水，郊外新建武士宅第的青山、赤坂、麻布等成為良好的居住地。一六六一年（萬治四年），在伊達家的協助下，進行小石川護城河的拓寬工程，江戶湊（江戶港——譯註）的船從牛込進入，小石川、小日向和牛込一帶的農些地區的發展，江戶已不再是武藏一國的都市了。

村逐漸都市化。

江戶也向西南方向發展，在溜池的一部分、京橋和木挽町的洲崎等地填海造鎮。這裡就是現在的「築地」，於是，江戶一直擴展到品川一帶。

另一方面，許多寺社轉移到東北部的淺草一帶，日本橋附近的「吉原」搬到淺草寺北方的日本堤附近，擴大規模，成為「新吉原」，繁榮更勝從前。江戶下町的花柳街，也從日本橋遷移到淺草一帶。

然而，江戶東邊的拓展卻受到隅田川的限制。隅田川對岸的本所、深川，成為江戶生活物資的新貯藏地。明曆大火時，放置在市中心材木町、炭町和薪町的木材、木炭和薪柴全遭受火苗波及，助長了火勢。隨著這

17

◎隅田川對岸的深川成爲堆積木材的地方

兩國橋

兩國橋是架設在隅田川上的第一座橋,完成於一六六〇年(萬治三年)。一開始稱為「大橋」,之後有人認為是連結武藏國(東京都)和下總國(千葉縣)之間的橋,因此稱之為「兩國橋」。

兩國橋是一座長九十六間(約一七四‧六公尺),寬四間(約七‧三公尺)的木造橋。在當時的日本是規模最大的橋梁。橋面的圓弧形穿越空中,像彩虹般雄偉美麗,為經歷明曆大火而陷入悲傷的江戶市民帶來了重建的勇氣。而且,兩國橋跨越河流,走路到鄰國的本所、深川也十分方便。可以深刻感受到江戶不再是武藏一國的城下町而已,已成長為一座大型城市「大江戶」。

兩國橋完成後,開始在隅田川氾濫的低濕地本所一帶進行填地工程。首先,將土地畫分,挖掘水溝,曬乾挖出的泥土,進行排水工程。江戶城內縱向挖了「豎川」,以及與之垂直的「橫川」,並計畫畫相鄰的棋盤狀道路。

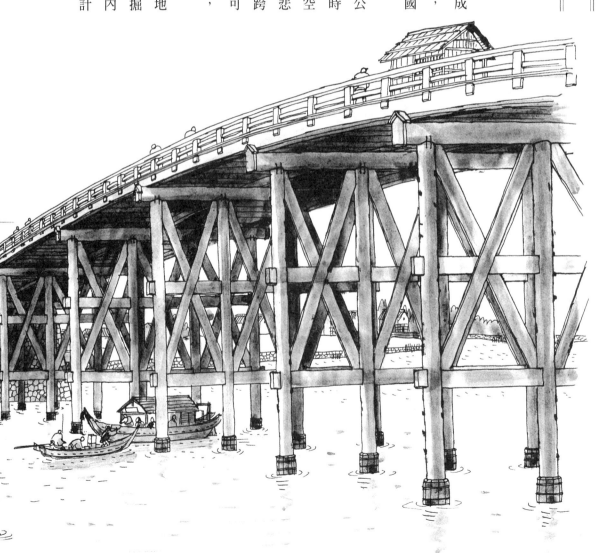

一六六一年（萬治四年），本所的排水工程完成，開始建設大名的下屋敷。許多人居住在這裡，當然就需要大量供應飲用水。於是，遠從埼玉郡的溜井引水，成為「龜有上水」。由於工程十分浩大，直到元祿年間（約一七〇〇年）才完成。

幕府在兩國橋對岸，建造回向院為葬身明曆大火的民眾祈福。不久，回向院就成為本所的一大名勝。之後（一七〇二年、元祿十五年），因赤穗義士的復仇而有名的吉良上野介的上屋敷，從吳服橋遷移到這裡。

本所的南側，也就是隅田川河口的深川，位在江戶城的東南方，因此稱為「辰巳」。幕府的御用船倉和各大名的倉庫全部建於此地，民間的材木業者也在此建置木材場。從此，活力充沛地搖著木筏的船家身影，就成為江戶風情詩歌詠的內容。

隨著深川一帶的開發，民眾希望在兩國橋下游建造跨越隅田川的橋梁，訴求也越來越強烈。新大橋終於在一六九三年（元祿六年）建成，繼而在一六九六年（元祿九年）建造了永代橋。繼兩國橋之後，這兩座橋的建成，使更多人前往靈巖寺、深川八幡宮的三十三間堂等地參拜。和淺草寺門前一樣，這一帶也成為大江戶的新遊樂勝地。

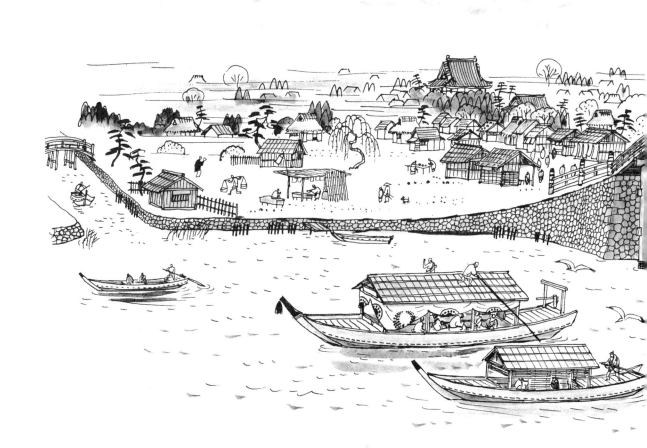

大江戶八百
八町

明曆大火使「江戶」蛻
變成「大江戶」。大火前的
都市面積為四十四‧〇平方
公里，大火後的寬文年間，
已達到六十三‧四平方公
里。一六八二年（天和二年）
十一月及十二月，蔬果店阿
七連續發生大火，江戶市中
大半再度付之一炬。

每次火災後，江戶就像
浴火鳳凰般重生，規模也逐
漸壯大。對江戶市民來說，
火災是災難，但也同時是
「江戶的特色」，成為江戶進
步發展的動力。

明曆大火前的一六三〇

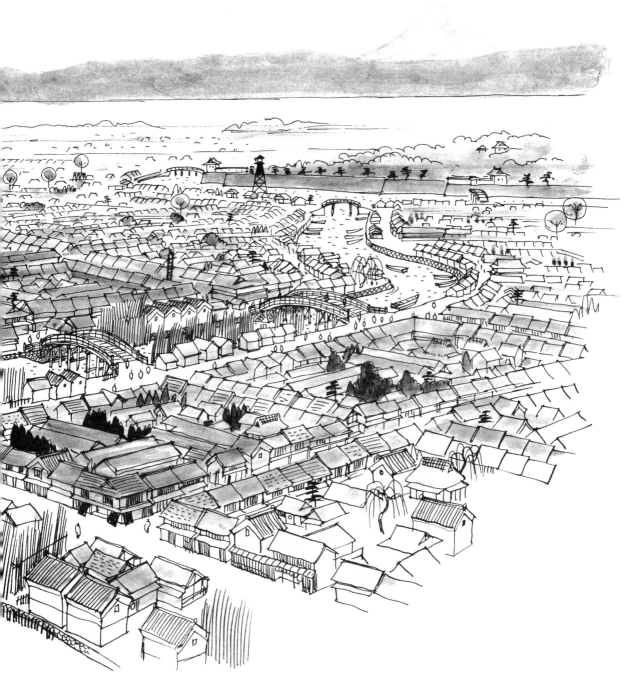

年（寬永七年），江戶的町數共有三百町。相較於之後新開發的町，這些町稱為「古町」，受到幕府特別對待。一七一三年（正德三年），新增加二百五十九町的「町並地」，江戶總計有九百三十三町。「町並地」就是舊農田逐漸城市化，姑且視之為町人地。因此，在元祿年間（約一七〇〇年），已發展完成了「大江戶八百八町」。

武家地的人口約四十萬，寺社地約有五萬，町人地有三十五萬，總計有八十萬人口。當時，歐洲第一大城倫敦只有五十萬人口左右，巴黎不及五十萬；元祿年間的江戶，不僅是日本第一大都市，更成為世界第一大都市。

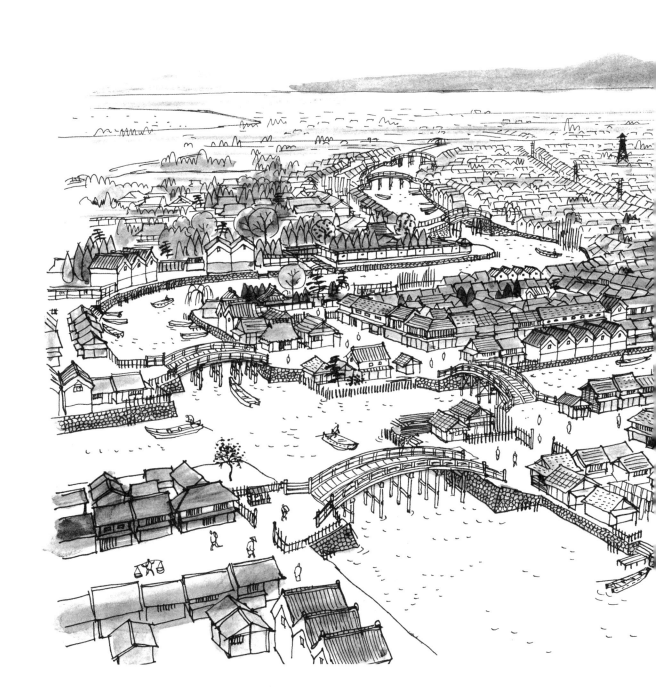

元祿時代

天下太平的江戶時代已持續近一百年，所有武士沒有一人曾經歷過戰爭。腰刀變成「無用的長物」，在路上行走，不帶刀反而方便。只有發生火災和爭吵時，才能讓武士有戰爭的感覺。明曆大火後制定的消防制度，規定四千石以上的旗本，必須由一位年長者帶領四名年輕消防安全員，住在御茶水、飯田町、市谷左內坂、麴町半藏門外，總計四個地方設置的官舍（火消屋敷），各擁

有約一百名稱為「臥煙」的消防隊員。每次大火，消防隊的數量就會增加，到了一六九五年（元祿八年），已經發展成十五支消防隊，投入武家地的消防工作。

町人地並沒有這種消防制度。江戶市中的町屋平均每六年就會發生一次火災，但每次都會重建，得以逐漸堅強壯大。一旦遇到火災，木材、米等生活必需品的價格就會上揚，商人大撈一票。木工和泥瓦匠的工資也漲得很高，這讓他們感到高興。

因此，傷腦筋的只有武士而已。大型武家宅第每次遭遇大火，就會重建。參勤交代制的實施，使大名在物價昂貴的江戶生活大不易。於是，大名等武士階級逐漸沒落，町人階級開始過著豐衣足食的生活。

隨著江戶的急速擴張，町人活躍，最突出的就是從伊勢（三重縣）、近江（滋賀縣）和京都方面「下來」的商人。他們在優良的「下方商品」（以前稱皇宮所在地的京都一帶為上方，其他地方都是下方——譯註）的生產地和集散地設置總店和批發店，並在江戶開店（江戶店），成為「天下的町人」。

最具代表性的就是三井高利。他是伊勢商人，在松坂靠金融業（銀行）和糴米起家，一六七三年（延寶元年），在江戶本町一丁目開設「越後屋」和服店，並在京都設置批發店。十

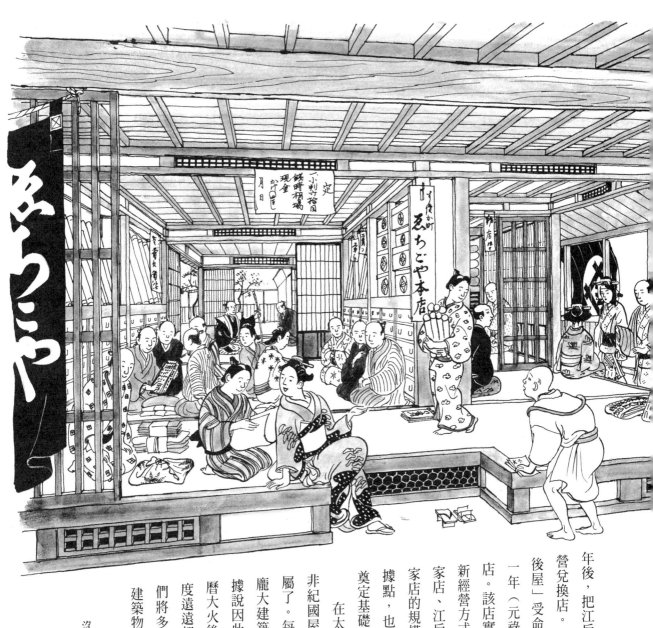

年後，把江戶本店搬到駿河町，同時開始經營兌換店。一六八七年（貞享四年），「越後屋」受命為幕府的御用和服店，一六九一年（元祿四年），更成為御用金銀兌換店。該店實施「現金買賣，恕不賒帳」的新經營方式；一七三〇年，成長為京都七家店、江戶五家店、大坂二家店、松坂一家店的規模，總計在全日本有十五個營業據點，也為今天的三越百貨和三井銀行奠定基礎。

在太平的元祿時代，最有名的町人非紀國屋文左衛門和奈良屋茂左衛門莫屬了。每次大火後，他們就成為御用商人，也就是負責幕府的龐大建築工程。據說因此累積了豐厚財富。他們出入明曆大火後紅極一時的新吉原，奢華的程度遠遠超過大名，在江戶廣為流傳。他們將多餘的錢財捐獻寺廟，興建許多建築物。

沒有一天　沒有鐘賣出　江戶之春
　　　　　　　　　　　　　　——其角

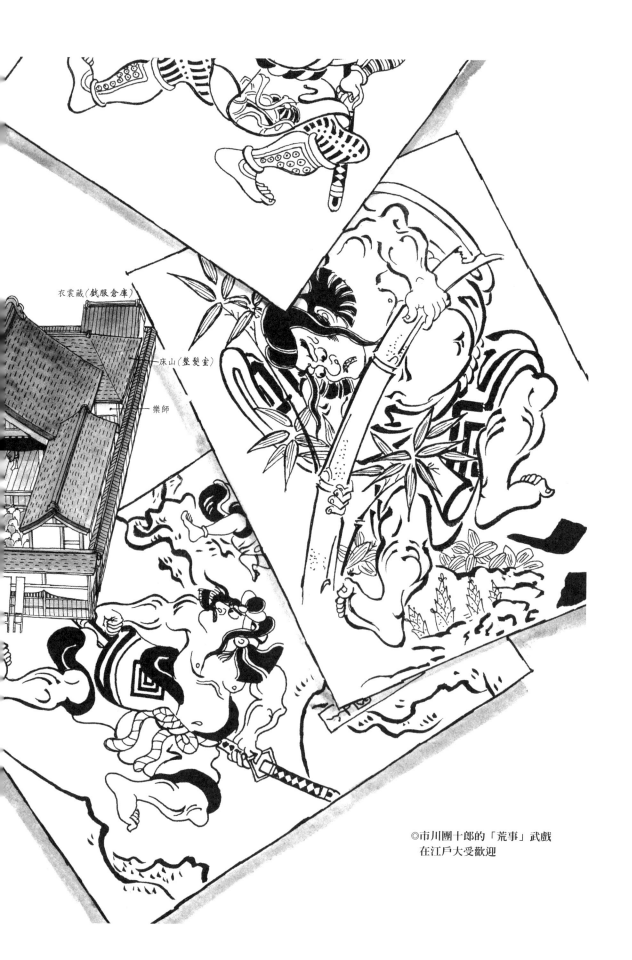

衣裳藏（戲服倉庫）

床山（整髮室）

樂師

◎市川團十郎的「荒事」武戲
　在江戶大受歡迎

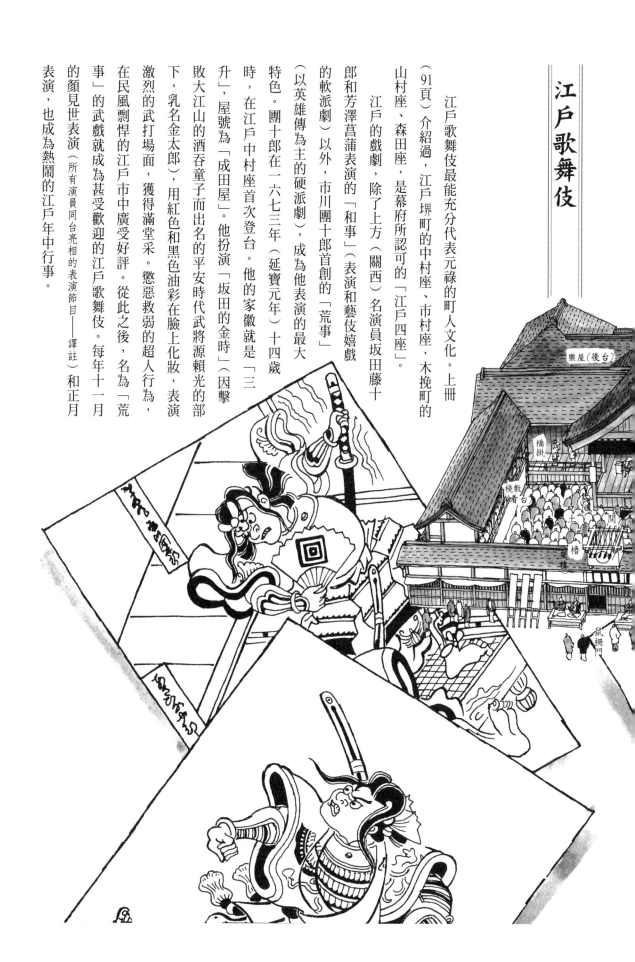

江戶歌舞伎

江戶歌舞伎最能充分代表元祿的町人文化。上冊（91頁）介紹過，江戶堺町的中村座、市村座、木挽町的山村座、森田座，是幕府所認可的「江戶四座」。

江戶的戲劇，除了上方（關西）名演員坂田藤十郎和芳澤菖蒲表演的「和事」（表演和藝伎嬉戲的軟派劇）以外，市川團十郎首創的「荒事」（以英雄傳為主的硬派劇），成為他表演的最大特色。團十郎在一六七三年（延寶元年）十四歲時，在江戶中村座首次登台。他的家徽就是「三升」，屋號為「成田屋」。他扮演「坂田的金時」（因擊敗大江山的酒吞童子而出名的平安時代武將源賴光的部下，乳名金太郎），用紅色和黑色油彩在臉上化妝，表演激烈的武打場面，獲得滿堂采。懲惡救弱的超人行為，在民風剽悍的江戶市中廣受好評。從此之後，名為「荒事」的武戲就成為甚受歡迎的江戶歌舞伎。每年十一月的顏見世表演（所有演員同台亮相的表演節目——譯註）和正月表演，也成為熱鬧的江戶年中行事。

樂屋（後台）

橋掛

棧敷看台

間

櫓

星樓

鼠柵門

芭蕉庵

元祿時代的文人中，松尾芭蕉甚受矚目。他出生於津藩（三重縣）三十二萬石的城下町伊賀上野，從小學習俳句；一六七二年（寬文十二年），二十九歲，來到江戶。

在江戶，他先投靠本船町的小澤卜尺，不久之後，榎本其角和服部嵐雪等人都拜他為師。其中，有一位是經營幕府御用海鮮批發店的鯉屋位風。在杉風的安排下，他搬到鯉屋位在深川元町的別墅居住。

雖說是別墅，但芭蕉居住時，只是將魚塘旁小屋改造成簡陋房子。弟子李下在院子裡種的芭蕉長得十分茂盛，因此，人們就稱別墅為芭蕉庵，他自己也改號為「芭蕉」。

◎芭蕉逆隅田川而上，到達千住，
　踏上奧之細道之旅

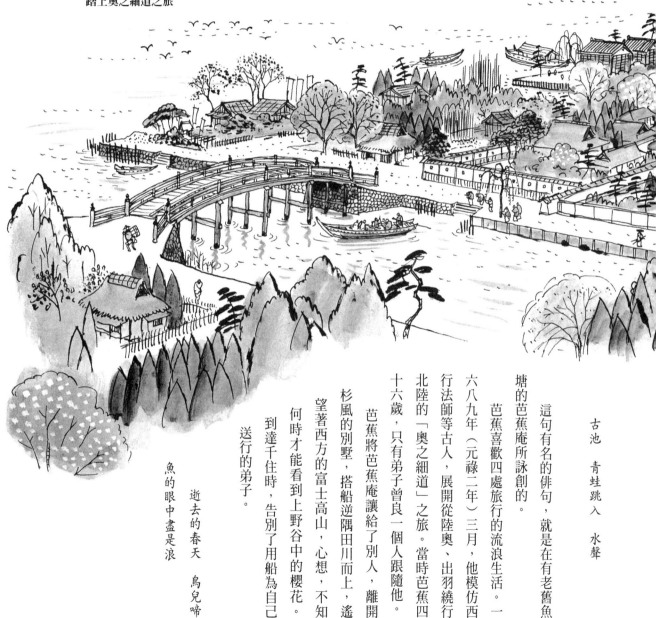

這句有名的俳句，就是在有老舊魚塘的芭蕉庵所詠創的。

芭蕉喜歡四處旅行的流浪生活。一六八九年（元祿二年）三月，他模仿西行法師等古人，展開從陸奧、出羽繞行北陸的「奧之細道」之旅。當時芭蕉四十六歲，只有弟子曾良一個人跟隨他。

芭蕉將芭蕉庵讓給了別人，離開杉風的別墅，搭船逆隅田川而上，遙望著西方的富士高山，心想，不知何時才能看到上野谷中的櫻花。到達千住時，告別了用船為自己送行的弟子。

古池　青蛙跳入　水聲

逝去的春天　鳥兒啼
魚的眼中盡是浪

27

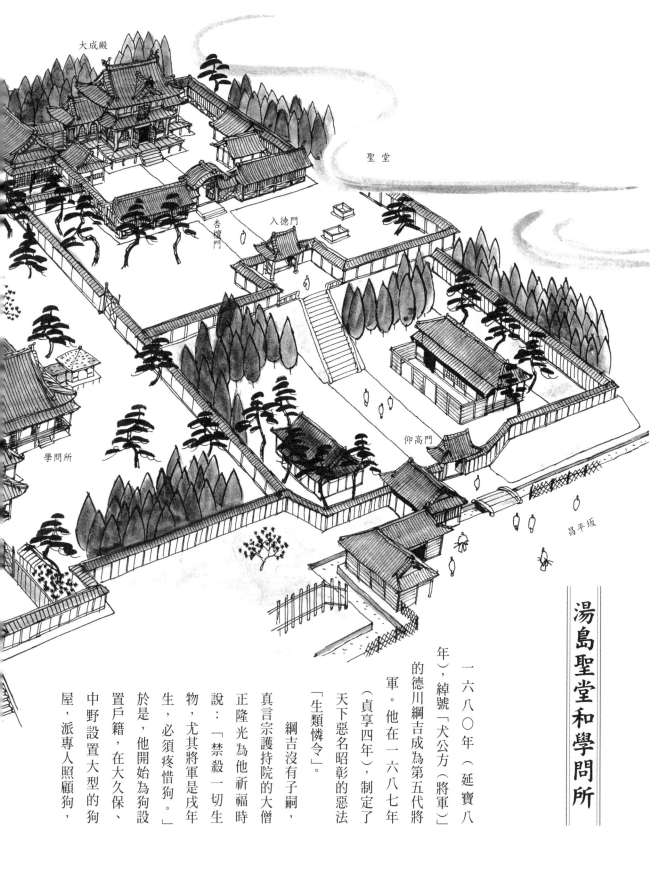

大成殿

聖堂

入德門

杏檀門

仰高門

學問所

昌平坂

湯島聖堂和學問所

一六八○年（延寶八年），綽號「犬公方（將軍）」的德川綱吉成為第五代將軍。他在一六八七年（貞享四年），制定了天下惡名昭彰的惡法「生類憐令」。

綱吉沒有子嗣，真言宗護持院的大僧正隆光為他祈福時說：「禁殺一切生物，尤其將軍是戌年生，必須疼惜狗。」

於是，他開始為狗設置戶籍，在大久保、中野設置大型的狗屋，派專人照顧狗，

28

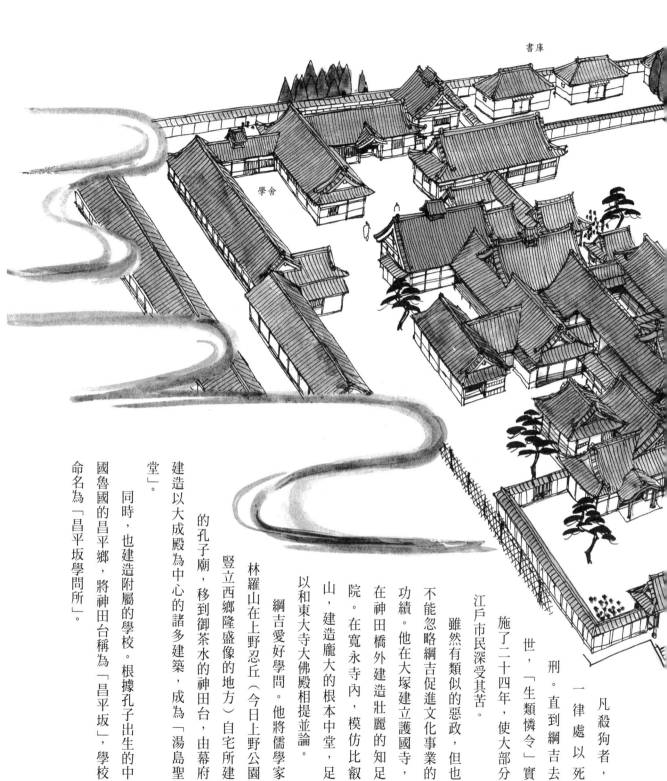

書庫

學舍

凡殺狗者，一律處以死刑。直到綱吉去世，「生類憐令」實施了二十四年，使大部分江戶市民深受其苦。

雖然有類似的惡政，但也不能忽略綱吉促進文化事業的功績。他在大塚建立護國寺，在神田橋外建造壯麗的知足院。在寬永寺內，模仿比叡山，建造龐大的根本中堂，足以和東大寺大佛殿相提並論。

綱吉愛好學問。他將儒學家林羅山在上野忍丘（今日上野公園豎立西鄉隆盛像的地方）自宅所建的孔子廟，移到御茶水的神田台，由幕府建造以大成殿為中心的諸多建築，成為「湯島聖堂」。

同時，也建造附屬的學校。根據孔子出生的中國魯國的昌平鄉，將神田台稱為「昌平坂」，學校命名為「昌平坂學問所」。

29

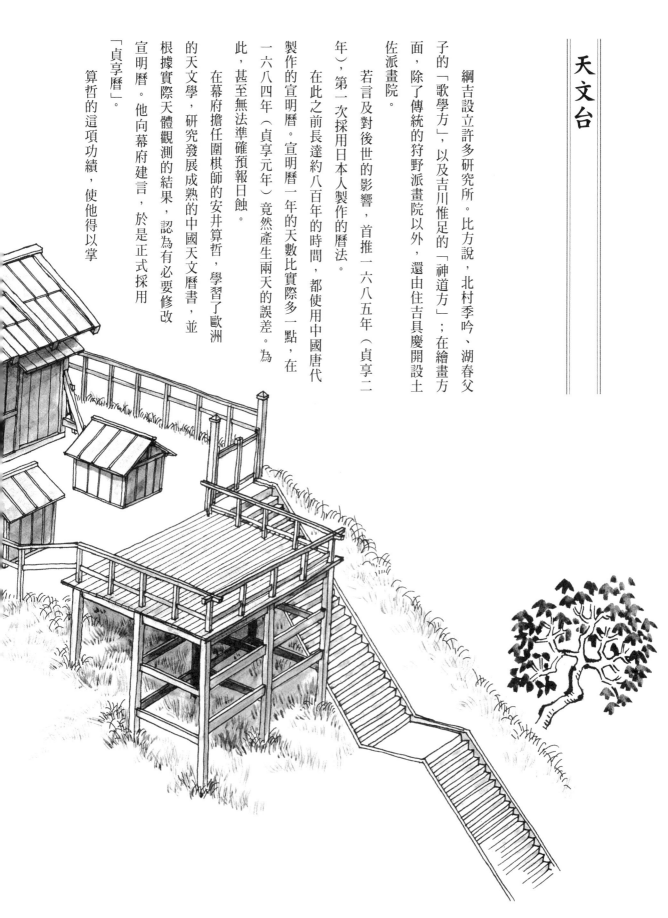

綱吉設立許多研究所。比方說，北村季吟、湖春父子的「歌學方」，以及吉川惟足的「神道方」；在繪畫方面，除了傳統的狩野派畫院以外，還由住吉具慶開設土佐派畫院。

若言及對後世的影響，首推一六八五年（貞享二年），第一次採用日本人製作的曆法。

在此之前長達約八百年的時間，都使用中國唐代製作的宣明曆。宣明曆一年的天數比實際多一點，在一六八四年（貞享元年）竟然產生兩天的誤差。為此，甚至無法準確預報日蝕。

在幕府擔任圍棋師的安井算哲，學習了歐洲的天文學，研究發展成熟的中國天文曆書，並根據實際天體觀測的結果，認為有必要修改宣明曆。他向幕府建言，於是正式採用「貞享曆」。

算哲的這項功績，使他得以掌

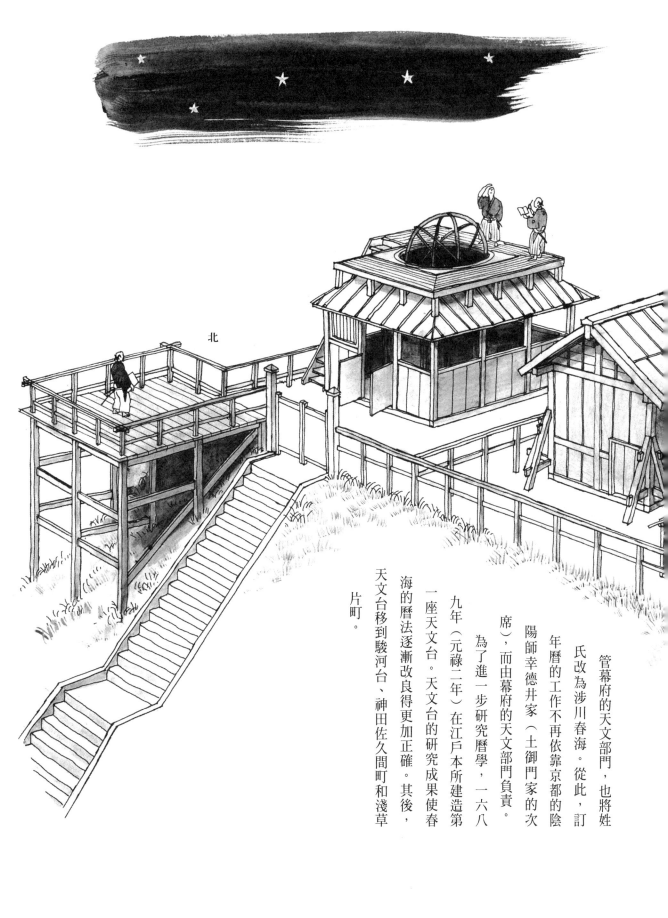

北

管幕府的天文部門，也將姓氏改為澀川春海。從此，訂年曆的工作不再依靠京都的陰陽師幸德井家（土御門家的次席），而由幕府的天文部門負責。

為了進一步研究曆學，一六八九年（元祿二年）在江戶本所建造第一座天文台。天文台的研究成果使春海的曆法逐漸改良得更加正確。其後，天文台移到駿河台、神田佐久間町和淺草片町。

享保改革

綱吉在元祿時代的江戶推動許多文化事業，但幕府的財政支出龐大，導致財政狀況瀕臨破產邊緣。綱吉之後，第六代將軍家宣、第七代將軍家繼，相繼死亡，最後，由被譽為名君的紀州（和歌山縣）藩主吉宗成為第八代將軍。

新將軍吉宗首先必須重整幕府的財政。他糾正受元祿的繁榮影響而變得十分奢華的武家生活，重拾建立幕府的家康精神，將今後的政治基本方針制定為勤儉尚武，也就是勤奮工作，勵行節約，尊崇武士道。同時，不在乎家世背景，大膽錄用優秀人才，廣泛聽取大眾意見。改良不合理的舊制度，實施新政策。這就是世人所說的「享保改革」。

南町奉行（數寄屋橋門內）大岡越前守忠相，在江戶市政推動吉宗的改革。他原是伊勢的山田奉行，一七一七年（享保二年）受吉宗錄用，成為江戶的南町奉行。至一七三六年（元文元年）為止的十九年期間，都由他掌握市政。他充分了解江戶市民的感情，審判十分公正，許多人尊稱他為「大岡樣」。雖然北町奉行（吳服橋門內）也是町奉行，但人氣遠遠不及「大岡樣」。

吉宗和忠相聯手推動實施的江戶改革，政策主要來自「目安箱」。所謂目安箱，就是設置在龍口評定所（法院）門前的投書箱，江戶市民可自由發表意見，一般輿論可直接反映在市政上。因此，目安箱得到江戶市民的廣泛支持，使享保改革得以成功。

小石川養生所

江戶市民藉由目安箱要求幕府實施的大部分政策，大多是隨著都市的大型化，如何救濟來自全國各地的貧民問題。

幕府為了了解生活在江戶市中的人口實際情況，首先進行人口調查。

一七二一年（享保六年），吉宗命令全國大名調查報告各自領地的面積和人口數；之後，每隔六年提交一份調查報告。同時，江戶市中的人口，也因此必須製作戶籍簿。從此，就可以正確了解江戶市中的人口，也因此發現生活困苦的貧窮者多得出乎意料，便開始思考如何救助貧民。

首先，幕府著手充實藥園。早在一六三八年（寬永十五年），幕府就已在郊外的大塚和麻布設置藥園，主要用來為將軍種植人參。但大塚藥園在一六八一年（天和元年）遭到廢除，麻布藥園也在一七二二年（正德元年）移至白山御殿舊址（綱吉在館林藩主時代所使用的下屋敷），一七二二年（享保七年）又重新整頓擴張。

此外，青木昆陽為了拯救因稻作欠收而陷入饑饉的眾多貧民，開始嘗試種植地瓜。目前，該地仍由東京大學作為附屬植物園使用。同時，還設置小石川養生所（醫院），讓生病而失去生技的人有了重生機會。

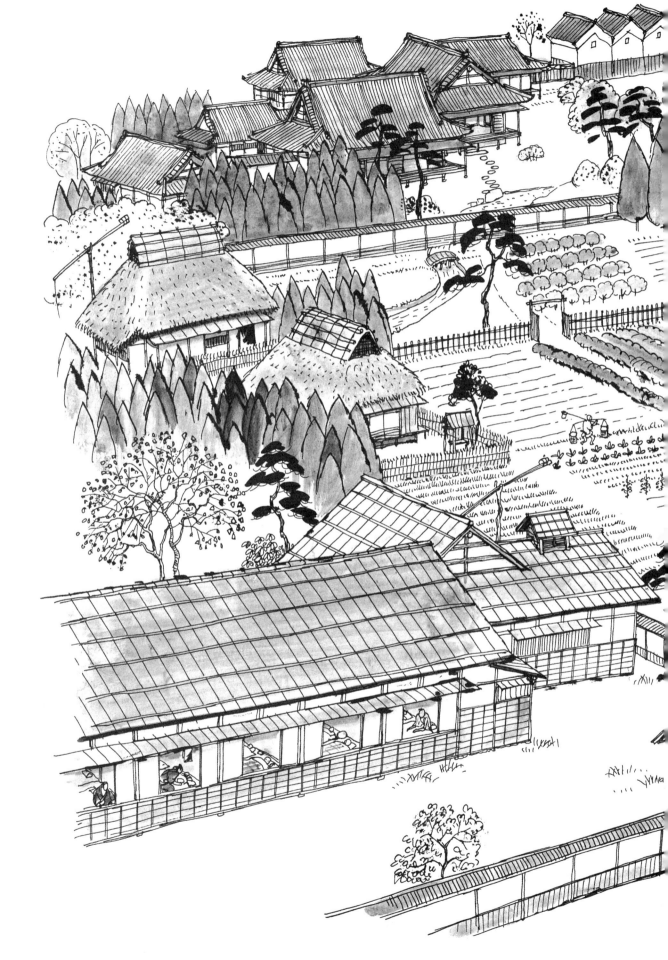

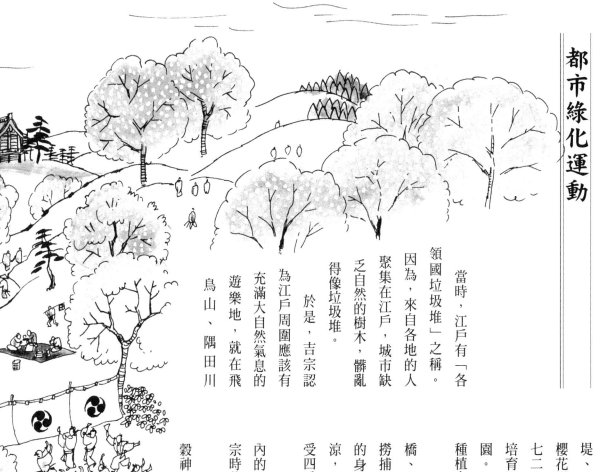

都市綠化運動

堤、品川御殿山、小金井和玉川上水路沿岸等地，種植櫻花樹。飛鳥山是將軍打獵的地方，吉宗經常造訪。一七二〇年（享保五年）至翌年，在江戶城內的吹上御庭培育櫻花樹木，再移植至飛鳥山，使飛鳥山變成一座公園。櫻花樹原本是生長在山裡的樹木，在吉宗時代大量種植在江戶町後，櫻花樹便成為一種城市樹木。

隅田川的堤岸也是江戶下町居民熟悉的地方。兩國橋、新大橋和永代橋建成，隅田川流入江戶市中，仍可撈捕到淺草海苔和淺草鯉；在河口處，甚至可看到銀魚的身影。清澈的河水可用來釀酒。春天賞花，夏天納涼，秋天賞月，冬天賞雪，隅田川兩岸成為江戶市民感受四季風情的休憩勝地。

隨著郊外綠化運動的順利推行，同時也拆除江戶城內的高圍牆，並種上松樹。今日皇居的美景，就是在吉宗時代創造的。

之前，因為滿天塵土而被稱為「伊勢屋、稻荷（五穀神）與狗大便」的江戶市街，終於充滿了綠意。

當時，江戶有「各領國垃圾堆」之稱。

因為，來自各地的人聚集在江戶，城市缺乏自然的樹木，髒亂得像垃圾堆。

於是，吉宗認為江戶周圍應該有充滿大自然氣息的遊樂地，就在飛鳥山、隅田川

◎品川御殿山也有許多賞花客，熱鬧非凡

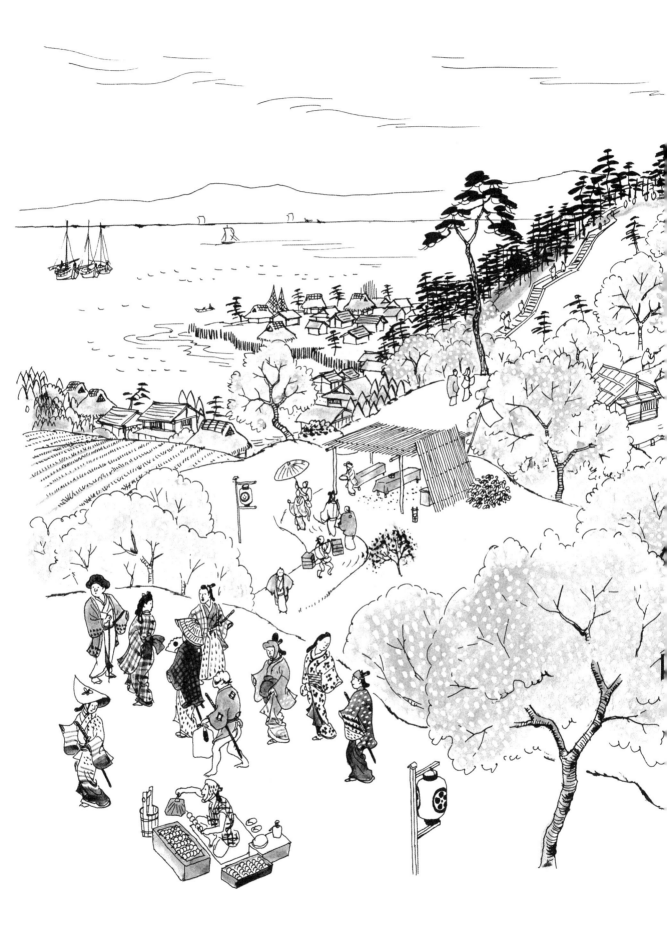

町消防隊

前面曾經提到，明曆大火後，只在武家地建立消防制度。在進一步發展後，成為幕府直屬的「定消防隊」。

此外，自古以來就有大藩組織的「大名消防隊」，尤其以加賀百萬石著名的前田家消防隊十分有名。前田家消防隊約有一百名英勇的隊員，之後還成為「加賀鳶」戲劇表演的主題。

只要一聽到「哇，著火了！」消防隊員即爭先恐後

纏（標旗）

望火架

自身番屋

用水

奔赴所謂「江戶特色」的火災現象。他們的工具雖名為「龍吐水」，但只能慢慢吐水，完全無法奏效，只能用水桶澆水滅火，並用救火鉤或斧頭破壞房子，防止火勢進一步延燒。當風吹來時，他們就在下風處用大團扇搧回去，奮不顧身地與大火搏鬥。

已發展成一千六百町以上的大江戶，根本不可能避免火災發生。於是，大岡越前守除了定消防隊和大名消防隊等「武家消防隊」以外，另設立「町消防隊」。每一町有三十名消防員，將這些消防員組合，成為「伊呂波四十八組」消防隊。由於「へ」「ら」「ひ」「ん」四字的語感不好，感覺不吉利，因此，另外命名為「百」「千」「萬」「本」。

一七二〇年（享保五年），町消防隊和武家消防隊一樣擁有「纏」（標旗——譯註）。「纏」是戰爭時象徵大將陣營的旗幟，火場如戰場，也表示首領的指揮所。「在芝生長，在神田長大，如今在消防隊舉標旗」歌曲中所歌頌的活力充沛的「小兄弟」，就是指消防隊的年輕人。

「伊呂波四十八組」負責隅田川以西的消防工作，以東的本所、深川另有十六組，總計共有超過一萬名消防隊員。如此，總算

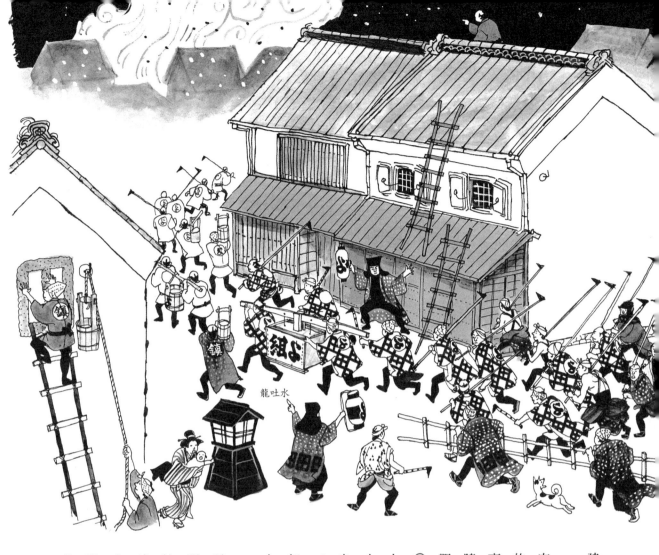

龍吐水

建立江戶的消防體制。

同時，還設計「觀火台」。在武家地，定消防隊可設置高約三丈（約九・一公尺）的觀火台。町人地不允許建造可瞭望遠處的高樓建築，只有戶長的屋頂上，通常會裝可隨時拆卸的觀火台。建立町消防隊制度後，觀火台也逐漸正統化。為了可看到兩町四方（約二三六・四公尺），在大屋頂上設置高約九尺（約二・七公尺）的觀火台。之後，每次發生大火，觀火台就越建越高，甚至在自身番屋（自治崗哨之意──譯註）屋頂建造高達二丈六尺五寸（約八・〇公尺）的「望火架」。自身番屋也隨時放置標旗、救火鉤和水桶等消防工具。

最具規模的觀火台就是「觀火望樓」。通常每十町就有一個，觀火望樓總高為十一間（約二十一・七公尺），上面著小吊鐘，可通知遠近居民發生火災。如果火災很遠，就敲一下；如果可能演變成大火，需要出動消防隊員，就敲兩下；如果火災發生在附近，就會不停地敲。於是，英勇的江戶人就會丟下手上的事，捲起袖子，奔赴火場。

耐火建築的普及

無論武家消防隊和町消防隊的制度再怎麼健全，都無法完全杜絕大江戶的火災，因為，江戶密集的木造建築物很容易引起火災。因此，幕府認真地思考不易著火的耐火建築。

明曆大火時，屋頂的屋瓦掉落，砸死許多逃難者；此外，瓦頂的建築物造價昂貴。因此，即使是大名宅第，也只能建造泥土房子。

於是，開始在茅草屋頂、草屋頂和木板屋頂塗上泥土或是排列牡蠣殼，試圖達到防水效果，但效果並不理想。一六七四年（延寶二年），近江國（滋賀縣）的西村半兵衛設計輕巧又便宜的「棧瓦」，逐漸代替傳統的瓦（稱之為「本瓦」，藉以和「棧瓦」區別）。

吉宗藉由目安箱得知這個消息，於一

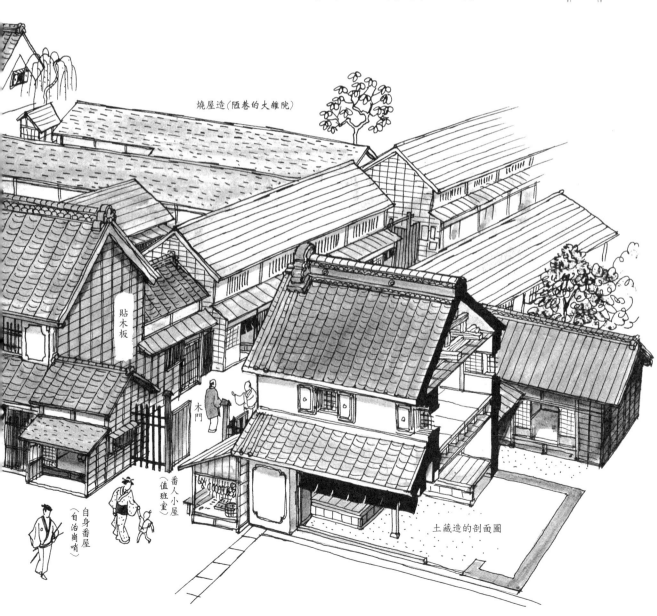

燒屋造（陋巷的大雜院）

貼木板

木門

番人小屋（值班室）

自身番屋（自治崗哨）

土藏造的剖面圖

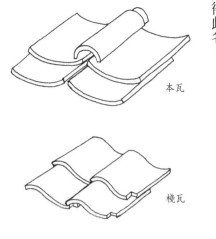

本瓦

棧瓦

七二〇年（享保五年）許可瓦屋頂的建築，同時，利用免除公役金（稅金）或出借建築費用，鼓勵民眾建造耐火建築。結果，根據耐火程度的強弱，在江戶建造三種類型的町屋：「土藏造」「塗屋造」和「燒屋造」。

首先，「土藏造」就是屋頂使用棧瓦，屋簷背面、牆壁、門窗等外側都要塗上一層厚厚泥土的正統耐火建築。

其次是「塗屋造」，屋頂使用棧瓦，但只在外側，尤其是二樓正面塗上泥土，一樓正面以及側面、背面使用木板，其實是一種簡易耐火的町屋。

最後是「燒屋造」，屋頂使用木板，外牆也使用木板，是完全沒有耐火效果的簡陋町屋。每次遭遇火災，都會燒得體無完膚，故得此名。

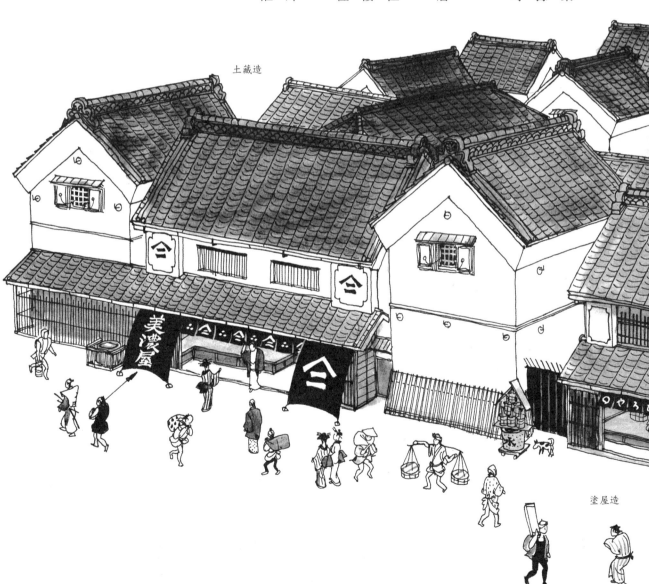

土藏造

塗屋造

改革後的街道

隨著耐火建築的普及，大江戶的街道變得截然不同。

從元祿時代開始，城下町計畫的原則，即相同職業的人全住在一起，已遭到破壞，商人町、職人町只是徒具虛名，各種職業的人已混合居住。不久，隨著町人經濟能力逐漸加強，在將近半個世紀後，町人階級出現貧富差距，大致可分為三個階層。

地主階級：擁有沿街的土地，寬五至十間（約九‧九至一九‧七公尺）的土藏造的御用大商人和族長。

有家階級：擁有沿街的土地，建造寬二至四間（約三‧九至七‧

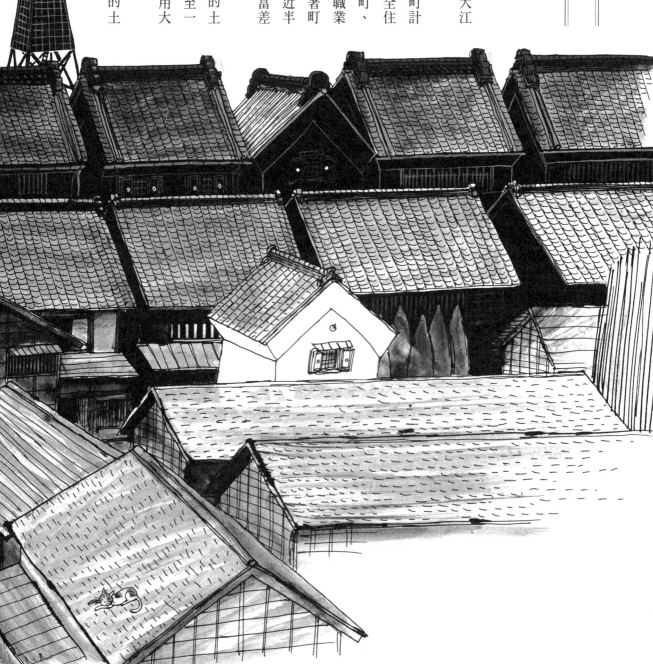

九公尺）的塗屋造房子，並居住其中的商人和手工藝匠。

夥計階級：不在街道而是巷內的燒屋造大雜院，租屋居住的行商人或夥計。

必須注意的是，沿街房子必須是土藏造或塗屋造，街道感覺很統一。在一七二三年（享保八年）還只是規定，棧瓦屋頂兩層樓房不能建得太高；但到了一八〇六年（文化三年），明確規定總樓高不能超過二丈四尺（約七‧三公尺）。這種高度受限的土藏造、塗屋造町屋，泥土牆外觀塗上加了墨汁的牡蠣殼灰和石灰，呈現黑色光澤。大型店家還花很多人力，將外牆擦得一塵不染，在這樣黑漆漆的街道上，每幢房子上還有大得令人生懼的獸瓦聳立，以對抗災難的惡魔。

後巷大雜院的誕生

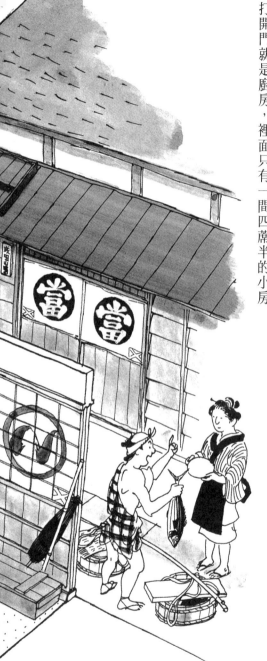

不是臨街的地方，早先有名為「會所地」的空地。

享保改革後，耐火建築物普及，居民開始安心住在市中，在會所地閒置小巷，在巷旁建造燒屋，也就是所謂的「九尺二間後巷大雜院」。

這是因為這些房屋長九尺（約二·七公尺），寬二間（約三·六公尺），也就是只有三坪（約九·九平方公尺）。由於不是獨門獨棟，而是將一棟房子隔成很多間，因此也稱為「隔間大雜院」（日文稱為「棟割り長屋」──譯註）。一打開門就是廚房，裡面只有一間四蓆半的小房

間。水井和廁所都是共用的，設置在三尺寬（約○·九公尺）的小巷深處。當丈夫外出工作，「太太們」就聚在一起，從早到晚一邊聊天，一邊煮飯、洗衣服。這就是所謂的「井邊會議」。

住在大雜院的人通常是夥計、抬轎的、車夫、做屋頂的工人，或是沿街叫賣的商人。有時候也會有四處流浪的武士，但大部分是從各地農村來的人，幾乎沒有積蓄，過一天算一天。家庭的平均人口為三到四名，夫妻加上一、兩個孩子。今天的「核心家族化」，其實起源於江戶時代。

雖然居住環境狹小，但是巷弄人家相互扶持，生活也很快樂。他們不用繳稅。日常生活如遇到困難，可找房東商量，大家過著和諧、自由的生活。

44

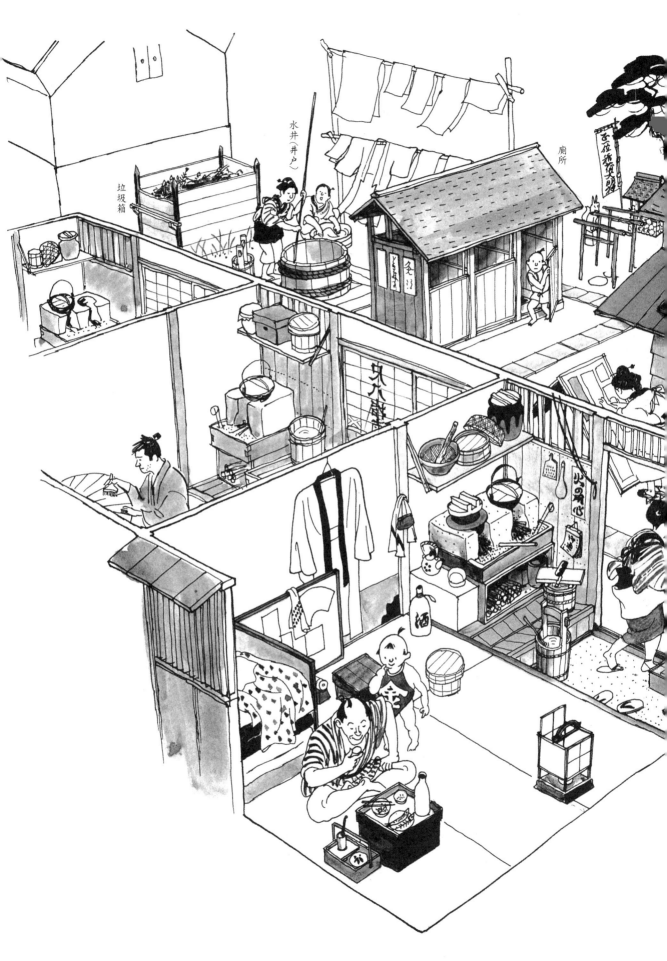

垃圾箱

水井（井戸）

厠所

江戶人的誕生

享保改革進行中的一七二五年（享保十年），大江戶已發展成面積約六十九・九平方公里的大型都市。

即使町人再怎麼活躍，江戶還是將軍麾下的武家之都。整個江戶的百分之六十六・四是武家地，町人地只有百分之十二・五而已。而且，由於參勤交代制的關係，武士會在故鄉和江戶各住一年，只有極少數人會代代住在江戶。

江戶市中的許多商家，都是在上方設有總店的江戶分店，許多工作人員從故鄉單身赴任，很少有徹頭徹尾的江戶町人。但在元祿時代（十七世紀末），有些町人意識到自己是江戶的居民，對江戶人特有的「瀟灑」和「骨氣」引以為傲，幫助弱者，對抗權勢。

十八世紀後半葉，以江戶為生活據點而定居的道地町人，比方說，日本橋魚河岸的老闆，或是在幕府米倉「藏前」工作的札差等，都成為最具代表性的江戶人。

札差就是負責把幕府供應給旗本的俸祿米換成現金的工作，也就是從事金融業的人。大岡越前守在一七二四年（享保九年），同意由二百零九名札差獨占這項業務，使札差從中獲得極大的利益。他們鋪張浪費，奢華的程度甚至超過了大名的生活。他們比賽誰更「瀟灑」，誰更有「骨氣」。這些風雅之士稱為「通人」，一七七〇年（明和七年）左右，共有十八名「大通」；其中，最有名的就是大口屋八兵衛（曉雨）。據說，他模仿當時江戶最受歡迎的人，第二代團十郎表演的「助六」，頭上包著江戶紫頭巾，打著粗環形花傘的「瀟灑」裝扮出入吉原，對茶屋的女老闆大聲吆喝「福神來了」。

這些茁壯成長的町人，使「繁華大江戶」發展出歌舞伎、浮世繪、洒落本（江戶時期在民間流傳的小抄本──譯註）、狂歌、單口相聲等「江戶人文化」。

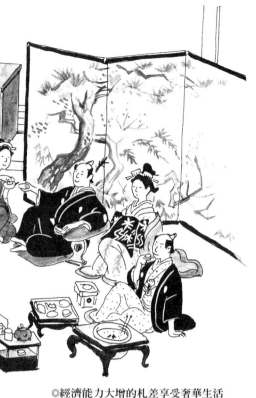

◎經濟能力大增的札差享受奢華生活

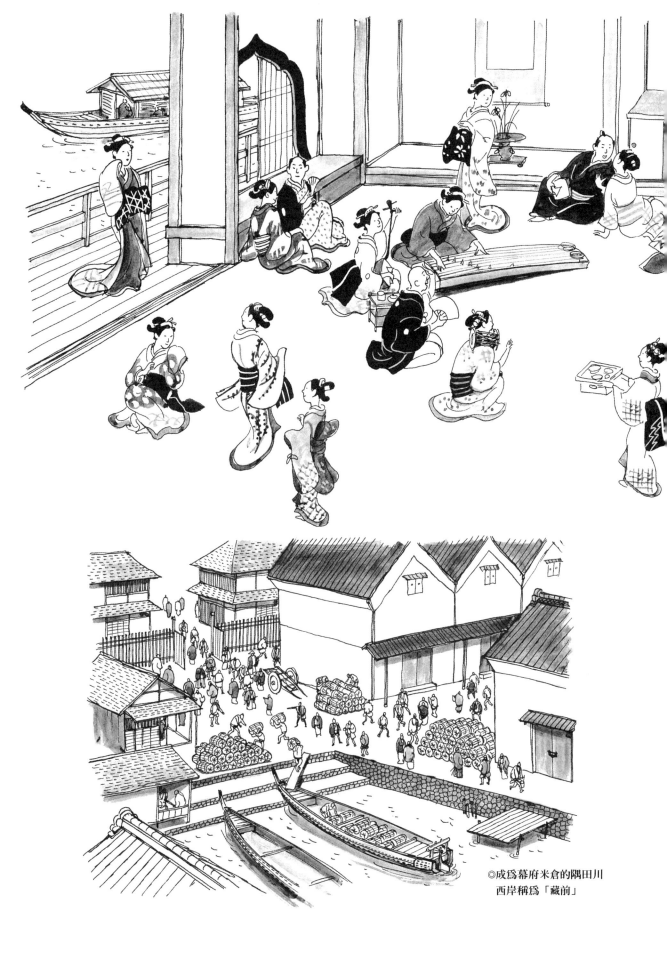

◎成為幕府米倉的隅田川
西岸稱為「藏前」

都市的生理——上下水道

「水道」也讓江戶人引以為傲。無論武家還是町人，凡使用自來水者，都要支付名為「水銀」的自來水費。這些自來水費用於新建和維修自來水道。

在江戶開發初期，建造了神田上水、赤坂溜池上水；一六五三年（承應二年）後，又開始建設玉川上水。玉川上水的水量很豐富，在明曆大火後進行分水，

進一步擴大供水範圍。一六六〇年（萬治三年），在四谷大木戶水門旁埋入木水管，開關分往南方的大番町、青山大通、麻布、芝新堀邊一帶的「青山上水」。一六六四年（寬文四年），又將河水從下北澤引向代代木、三田、目黑、白金和大崎一帶；在俵町之後，使用木水管，供應二本榎、伊皿子、堅坂、三田町、松本町、新馬場朋町、西應寺附近的用水，也就是「三田上水」。一六六七年（寬文七年），為了協助水量不夠充足的神田上水，在代代木進行分水工程，三年後，拓寬玉川上水的水路寬度。

到了一六九六年（元祿九年），玉川上水又在多摩郡保谷村進行分水，一直挖到巢鴨村。在巢鴨村之後，由木水管供應本鄉、湯島、下谷、淺草一帶的用水。這稱為「千川上水」，是由河村瑞軒所設計。結果，玉川的水供應一大半的江戶市民飲用水。

江戶的上水道之所以如此發達，是因為江戶是在海邊開發的都市，地下水脈很深，挖一口井需要耗費龐大費用（二百兩左右）。但在十八世紀後，從大坂引進一種使用名為「阿奧利」工具的挖井技術，只要三兩二分就可挖一口井。因此，不再像以前那樣仰賴上水道。

一七二二年（享保七年），室鳩巢認為江戶之所以經常發生火災，是因為建了太多上水道，地底水氣都被水

道吸收了，因此提議廢止上水
道。適逢幕府正在重整財政，廢
就採納了這項奇特的建議，廢
除龜有上水、青山上水、三田
上水和千川上水，只留下神田
上水和玉川上水。

雖然江戶的上水道十分發
達，卻沒有建造下水道。一方
面是當時還缺乏西方的衛生科
學觀點，如巴黎下水道，另一
方面，和江戶周圍的農村有密
切關係。

種植在廣大的武藏野台地
的農作物，都是靠大量的水肥
作為肥料。因此，江戶市中的
水肥可賣很高的價錢，運往農
村。東部和西部運輸水肥的方
法有所不同，在有運河的東部
可使用運肥船；但在沒有水運
工具的西部，就必須把水肥桶
裝在馬匹上，或是由人力挑扁
擔來運輸。拜這些水肥所賜，

◎位於神田上水的關口大洗堰

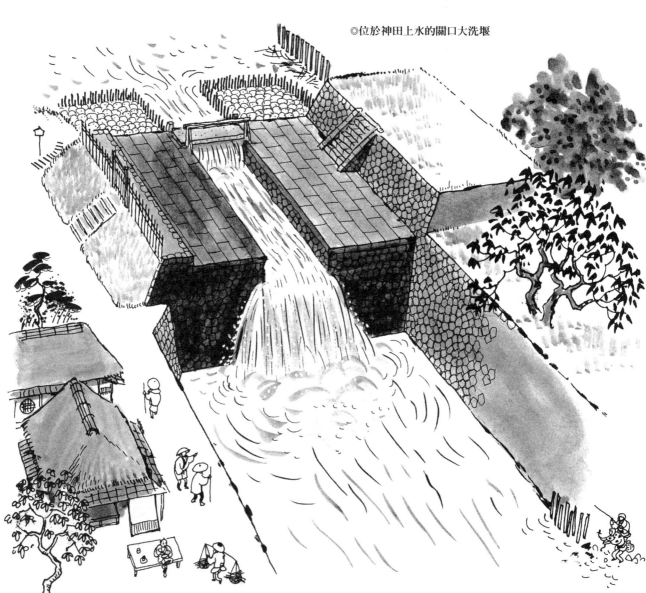

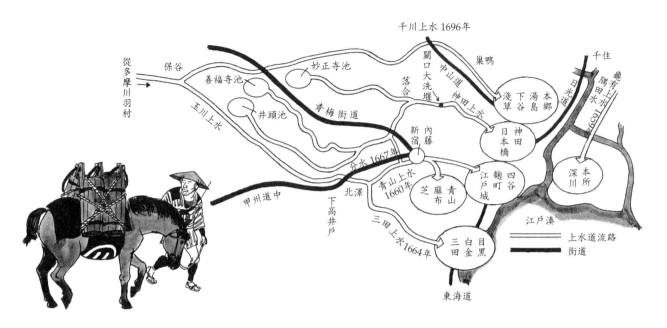

栽培出豐碩的砂川牛蒡、瀧野川胡蘿蔔、油菜、千住蔥、目黑的筍等蔬菜，豐富了大江戶一百數十萬人的飲食生活。至於居民的生活垃圾，都會丟棄在每町設置的垃圾箱，由業者統一運往掩埋地（永代島）。

寬政的還人政策

一七八三年（天明三年）的春天，雨下得特別少，農民插秧時深受乾旱之苦。到了夏天，卻又連日豪雨成災，各領國的河川到處氾濫。江戶也因為六月十七日的一場豪雨，使得千住、淺草和小石川一帶成為水鄉澤國，時序雖是夏季，天氣卻很寒冷，每天都要裹著厚棉衣禦寒。

七月，淺間山發生了大型的火山爆發。火山灰飄落北關東一帶，對人畜和農作物造成極大的傷害。江戶市中，即使在大白天也像黑夜般昏暗，不久，江戶川上游出現折斷的大樹、破損的家具，以及斷手斷腳的人馬的屍骸。

到了中秋節（八月十五日）的夜晚，剛好遇到月蝕，無法看到圓月。人們對這種地動天變心生畏懼，親眼看到即使到了秋天，農作物也幾乎沒有收穫，只能陷入一片茫然。這一年，全國性的大欠收，光是在東北地區（指本州北部由青森、秋田、岩手、山形、宮城和福島六縣所組成的東北地方──譯註）就有近二十萬人餓死。

農民百姓平日就已深受重稅之苦，再加上這場大饑荒，有人不得不拋棄土地，有人不得不捨棄家園，離鄉背井逃到大江戶打工度日。於是，大江戶充斥著遊民和流浪漢，犯罪事件頻傳。同時，米價日益飆漲，市民陷入極度的不安。

一七八七年（天明七年），大坂發生的「給我白米騷動」擴散到日本全國各地。江戶市中的米店也遭到破壞，在短短的三天之內，就有九百八十戶藏前的札差家遭到打劫。

這場打劫風波後，年僅三十歲的松平定信成為新的老中，這就是「寬政改革」。他著手進行物價統一管理、取締風化等各項改革，這就是「寬政改革」。

松平定信著重於改善大江戶的下層社會。由於打劫大多發生在黎明，因此，他在石川島建立收容所，收容無家可歸的男男女女。由「火付盜賊改役」（在市中巡邏、預防火災、緝捕盜賊的工作）的長谷川平藏負責管理，為他們分配工作，使他們自力更生。但由於石川島不僅衣食不夠充分，還必須接受強制勞動，因此，人人敬而遠之。

松平定信分別在一七九○年（寬政二年）和一七九三年（寬政五年）兩次發佈「舊里歸農令」，也就是後人所說的「寬政還人政策」，支付旅費給來到江戶的貧農，

51

提供農具，讓他們回到
故鄉。即使是無家可歸
的人，也原諒他們的罪
行，讓他們回鄉從事農
民、漁夫等工作。但是
這項政策並不成功。許
多人已經習慣了都市的
自由生活，即使只能在
後巷大雜院過著貧困的
生活，也不想再回到艱
苦的農村了。

學問所和寺子屋

為了重整武士的風氣，松平定信還訂立教育制度。

一七九七年（寬政九年），他將林家私塾的湯島聖堂正式改為幕府的學校，成為官學的「昌平坂學問所」，即今日東京大學的前身。

武士教育原則上都在家庭進行，只有一些較難的學問和武藝，才會在有優秀老師駐教的私塾或道場學習。

隨著教育風氣盛行，許多藩紛紛設立藩校。一七一九年（享保四年），在萩（山口縣）創建的明倫館是最早成立的學校。

這些學校通常附設武藝練習場，很適合地位高於農、工、商的武士階級。同時，還進行以漢字為中心的文武兩道教育。通常學生在七、八歲入學，十五到二十歲畢業。

「寺子屋」是百姓的教育機構。原本是和尚在寺廟的大殿教導附近的孩子讀書寫字，在十九世紀的大江戶很快就普及成為私塾。通常是將兩、三間大雜院連結在一起，在享保年間（一七一六～一七三五年）江戶市中已有近八百名師匠（老師）。寺子（學生）在六、七歲入學，上午八點讀到下午兩點。上午習字，由老師個別指導；午餐過後，所有學生一起學習閱讀、算術、禮法等選擇科目。上學四、五年後，就可以學會「閱讀、寫字和珠算」，畢業後，就可以出社會工作。

在寺子屋，對學習方法下了很多工夫。比方說，有「大考」和「小考」兩項痛苦的期末考試和期中

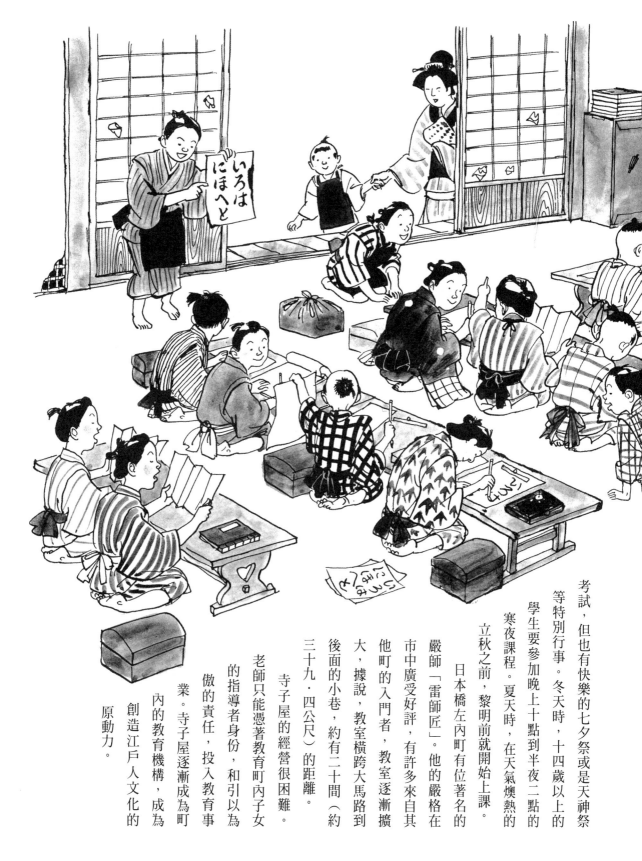

考試，但也有快樂的七夕祭或是天神祭等特別行事。冬天時，十四歲以上的學生要參加晚上十點到半夜二點的寒夜課程。夏天時，在天氣燠熱的立秋之前，黎明前就開始上課。

日本橋左內町有位著名的嚴師「雷師匠」。他的嚴格在市中廣受好評，有許多來自其他町的入門者，教室逐漸擴大，據說，教室橫跨大馬路到後面的小巷，約有二十間（約三十九·四公尺）的距離。

寺子屋的經營很困難。

老師只能憑著教育町內子女的指導者身份，和引以為傲的責任，投入教育事業。寺子屋逐漸成為町內的教育機構，成為創造江戶人文化的原動力。

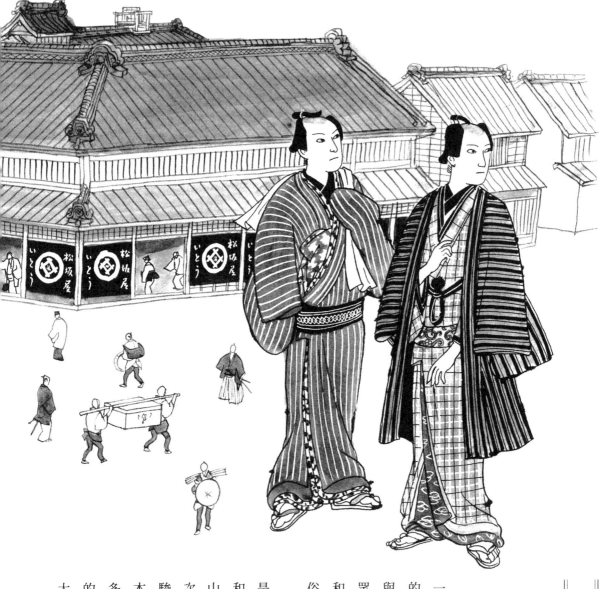

「活力」文化

文化、文政年間（一八○四～一八二九年）以降，是江戶人文化的顛峰時期。不僅如此，更創造了與明治維新後的近代直接相關的大眾文化。我們目前從電視的時代劇和相聲所了解的江戶市民生活風俗，主要都是在那個時代形成的。

以日本橋為中心的街區，當然是大江戶引人注目的區域。白木屋和服店（現在的東急百貨公司）和山本山等營業至今的老舖櫛比鱗次。越後屋和服店在日本橋北方的駿河町開了一家很大的店。從北側本町通到東邊大傳馬町一帶，有許多和服批發店和布料批發店，隔壁的通旅籠町也熱熱鬧鬧地開了一家大丸和服店（現在的大丸百貨公

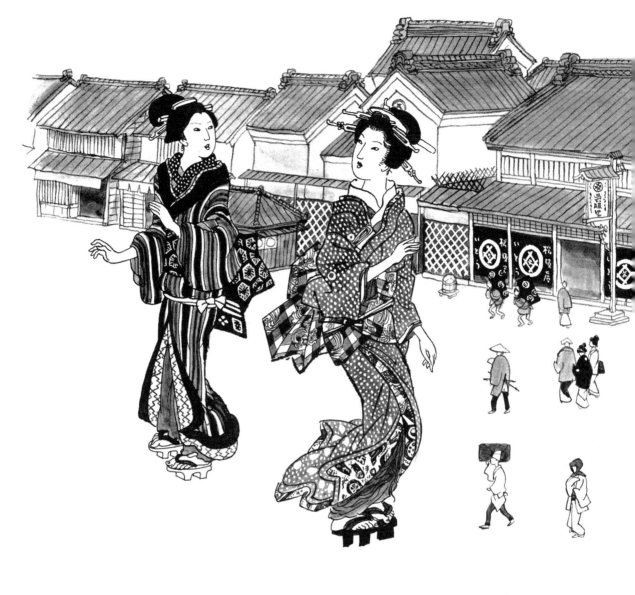

由的都市生活帶來緊湊感和活力。
單口相聲常涉及的大雜院，都因為
具備這種「活」與「瀟灑」，才為自

浮世繪和歌舞伎的世界，以及
引異性的「性感」。

心。而且，必須脫俗漂亮，具備吸
「活」，就如字面的意思，必須「生
氣勃勃」，對新的未知文化充滿好奇
豐富內涵，就必須夠「活」（日文的
瀟灑和活的發音同為iki──譯註）。所謂

戶開花結果，但要享受這種文化的
（指方圓十六公里範圍──譯註）的大江
江戶人文化終於在四里四方

觀完的。
數，已經不是一天、兩天就能夠參
山、御殿山等大江戶的名勝不計其
前、新吉原，還有上野山、飛鳥
遊樂地。兩國廣小路、淺草寺門

這些商店街周圍有繁華街區和
大型店，生意十分興隆。
店（松坂屋百貨公司的前身）多家
司）。在下谷廣小路，有松坂屋和服

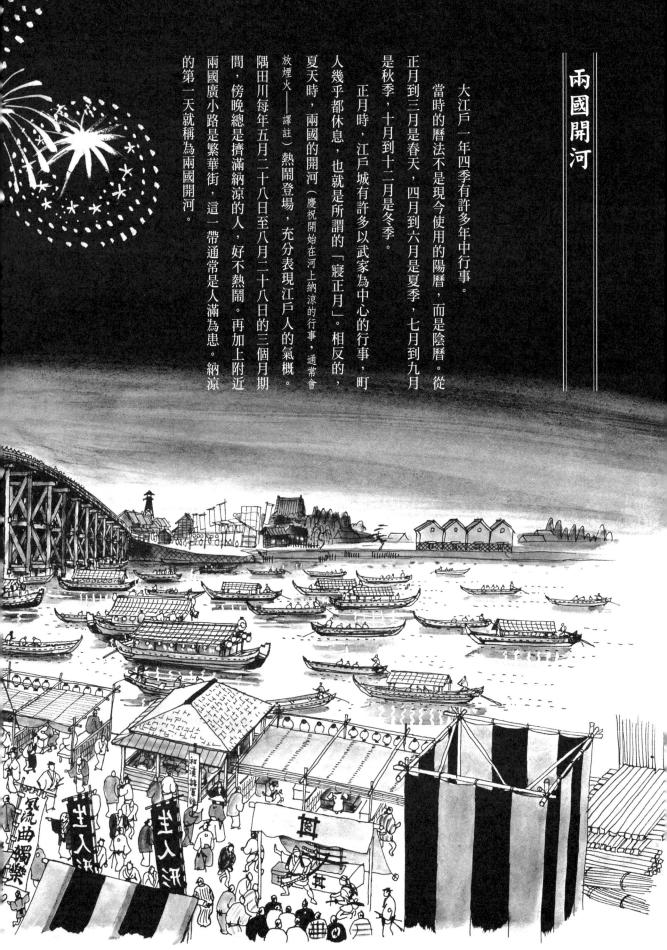

兩國開河

大江戶一年四季有許多年中行事。

當時的曆法不是現今使用的陽曆，而是陰曆。從正月到三月是春天，四月到六月是夏季，七月到九月是秋季，十月到十二月是冬季。

正月時，江戶城有許多以武家為中心的行事，町人幾乎都休息，也就是所謂的「寢正月」。相反的，夏天時，兩國的開河（慶祝開始在河上納涼的行事，通常會放煙火——譯註）熱鬧登場，充分表現江戶人的氣概。

隅田川每年五月二十八日至八月二十八日的三個月期間，傍晚總是擠滿納涼的人，好不熱鬧。再加上附近兩國廣小路是繁華街，這一帶通常是人滿為患。納涼的第一天就稱為兩國開河。

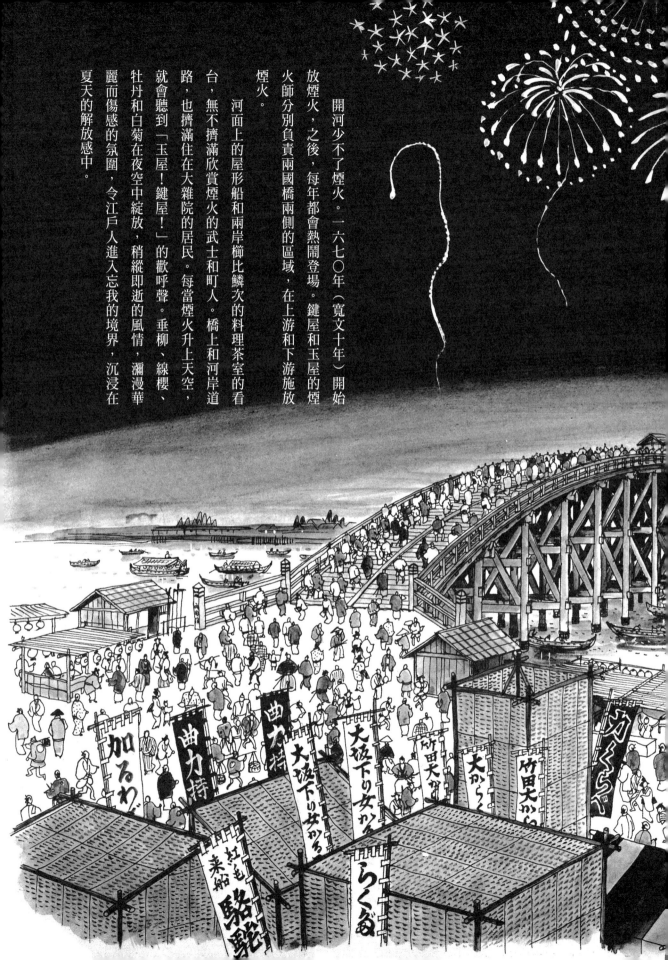

開河少不了煙火。一六七〇年（寬文十年）開始放煙火，之後，每年都會熱鬧登場。鍵屋和玉屋的煙火師分別負責兩國橋兩側的區域，在上游和下游施放煙火。

河面上的屋形船和兩岸櫛比鱗次的料理茶室的看台，無不擠滿欣賞煙火的武士和町人。橋上和河岸道路，也擠滿住在大雜院的居民。每當煙火升上天空，就會聽到「玉屋！鍵屋！」的歡呼聲。垂柳、線櫻、牡丹和白菊在夜空中綻放，稍縱即逝的風情，瀰漫華麗而傷感的氛圍，令江戶人進入忘我的境界，沉浸在夏天的解放感中。

大相撲和街頭藝人

相撲和雜技表演也為大江戶的都市生活增色不少。

相撲是以前在宮中舉行的行事之一，稱為相撲節會。戰國時代，織田信長也很喜歡相撲，就在安土城下舉辦比賽。在江戶時代，寺廟和神社也積極舉行募款相撲。

十八世紀中葉後，決定每年的春天和秋天，在同一場地舉行十天的相撲比賽。起初固定在深川八幡社內舉辦，其後逐漸轉移至兩國回向院。一八三三年（天保四年）以後，回向院就成為舉辦相撲的固定場所。

谷風和小野川成為橫綱時，是江戶相撲的黃金時代。一七八九年（寬政元年）十一月的比賽開始，天下第一的力士稱為「日下開山」，也就是日後的橫綱。之後，再加上大力士雷電的出現，相撲越來越受歡迎，漸漸成為人們口中的「大相撲」。

除了大相撲以外，各種表演也益發盛行。在兩國廣小路、淺草奧山、上野山下，以及深川八幡社等熱鬧地區，都會搭建小屋，成為收費看表演的表演屋。

表演大致分三種。一種是魔術、奇術、雜技等技藝或武術的特技表演。第二種是展示大象、駱駝、老虎等珍奇動物，以及珍奇植物或奇人。第三類是展示各種巧妙的機關、活人偶、編織籃子、玻璃加工等細膩的手工藝品。除此之外，也有演講或窺視箱（在箱子上挖洞裝上放大鏡，觀看箱內的圖片——譯註）。最受歡迎的就是女大力士、馬戲和走鋼絲等雜技。在馬路上表演者稱為「街頭藝人」（日文稱為「大道芸」——譯註），最有名的就是在淺草奧山（觀音堂後方），松井源水在觀眾的團團包圍下，表演陀螺技藝。

不久，集合這些在市區各地的町人表演，專門表演音樂、技藝、魔術和舞蹈，這種地方稱為「寄席」（雜技場——譯註）。十八世紀後半葉，單口相聲也很流行。到了一八二〇年代，江戶市中已出現一百二十五家「寄席」。

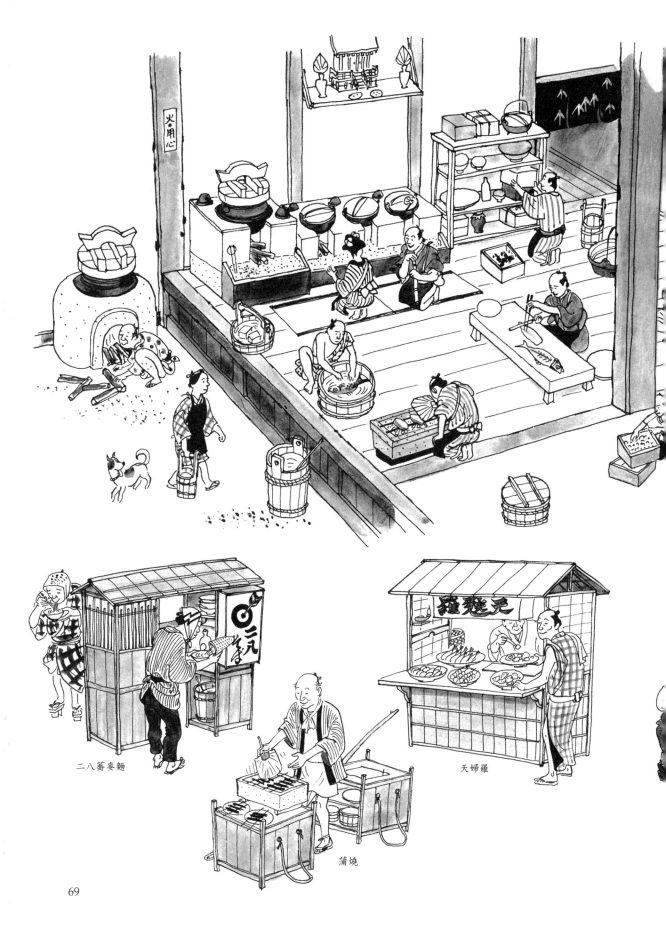

火用心

二八蕎麥麵

蒲燒

天婦羅

新吉原和岡場所

明曆大火後，吉原遷移到淺草寺後方的農田中央，稱為「新吉原」；以前的稱為「元吉原」，以示區別。

新吉原的規模是元吉原的一・五倍，也就是東西橫跨三町（約三五四・六公尺）。由於從市區轉移到偏遠處，因而獲得一萬五千兩的轉移費。以前只能在白天營業，現在可以營業到晚上。同時，聚集了之前分散在市區的二百多家公共澡堂，一起加入了新吉原。

去新吉原，可以騎馬或坐轎子到日本堤的「土手八丁」。推開大門，即使在夜晚，也可看到一個花街柳巷的不夜城。中途，有一家「手工編製斗笠茶屋」，不好意思堂而皇之走進大門的人，就會在這裡買一頂斗笠戴

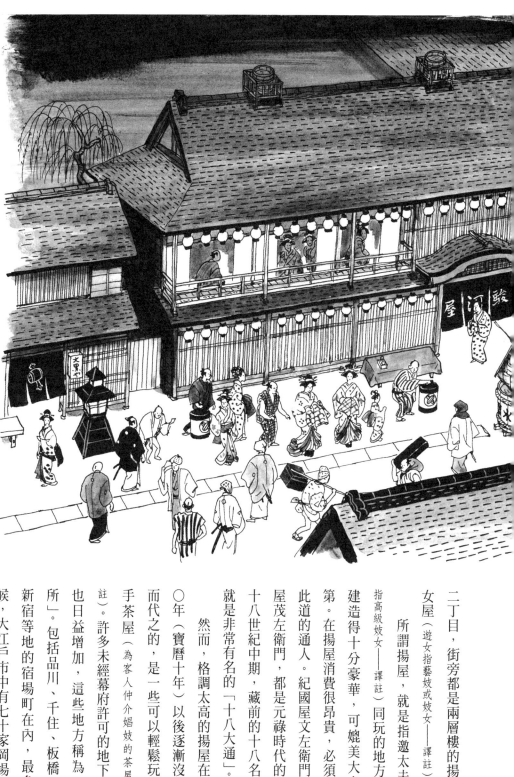

在頭上。一走進大門，中央是一條南北方向的筆直大道，右側分別為江戶町一丁目、揚屋町、京町一丁目，左側分別是伏見町、江戶町二丁目、堺町、角町、京町

二丁目，街旁都是兩層樓的揚屋和遊女屋（遊女指藝妓或妓女──譯註）。

所謂揚屋，就是指邀太夫（在此指高級妓女──譯註）同玩的地方。揚屋建造得十分豪華，可媲美大名的宅第。在揚屋消費很昂貴，必須是精通此道的通人。紀國屋文左衛門和奈良屋茂左衛門，都是元祿時代的通人。

十八世紀中期，藏前的十八名札差，就是非常有名的「十八大通」。

然而，格調太高的揚屋在一七六○年（寶曆十年）以後逐漸沒落，取而代之的，是一些可以輕鬆玩樂的引手茶屋（為客人仲介娼妓的茶屋──譯註）。許多未經幕府許可的地下遊女屋也日益增加，這些地方稱為「岡場所」。包括品川、千住、板橋、內藤新宿等地的宿場町在內，最多的時候，大江戶市中有七十家岡場所。其中，以深川最繁榮。由於不同於新吉原，這裡可以玩得很輕鬆，即使經常遭到官方取締，仍然春風吹又生，反而更吸引江戶人。

71

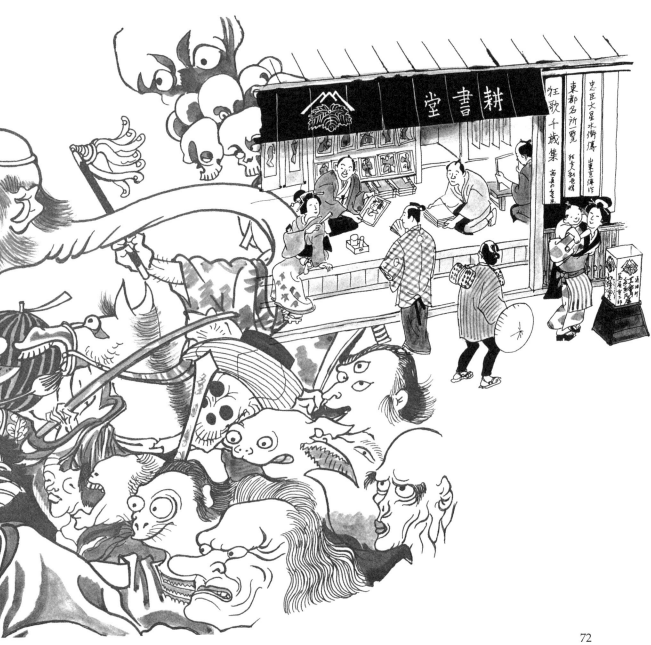

從錦繪美女
圖到漫畫

新吉原這種妓院集中的地方，以及有歌舞伎表演的熱鬧所在，都是敗壞風俗的「不良場所」，隨時受到幕府監視。但這些不良場所的流行風俗卻強烈吸引江戶人，想盡早了解其中內幕。

不同於幕府御用的狩野派畫家，町人畫師可自己繪製不良場所的風光，一般稱之為「浮世繪」。明曆大火後，菱川師宣開始創作浮世繪。他從江戶市民當時熟悉的繪本中獲得靈感，在單色印刷的版畫中加入紅色和綠色，終於在一七六五年（明

72

和二年）設計出多色印刷的錦繪（指多色印刷的浮世繪版畫——譯註）。先由畫師畫好原畫，再由雕刻師刻出不同顏色的版木，由印刷師著手印刷，結果，市面上就出現了大量便宜而漂亮的浮世繪。

江戶市民競相購買鈴木春信和喜多川歌麿所繪製的新吉原「美女圖」。這種美女圖有點像現在的明星照。

繪製歌舞伎名演員出色演技的浮世繪也十分流行。東洲齋寫樂所畫的「役者繪」（即演員畫——譯註），深受好評的演員身上穿著豪華服裝的模樣，受到市民的高度稱讚。市松染（知名演員佐野川市松在「高野山心中」穿著紫白方格的舞台服裝，大受好評，而有「市松染」一名——譯註）就是最好的例子。當鶴屋南北的「東

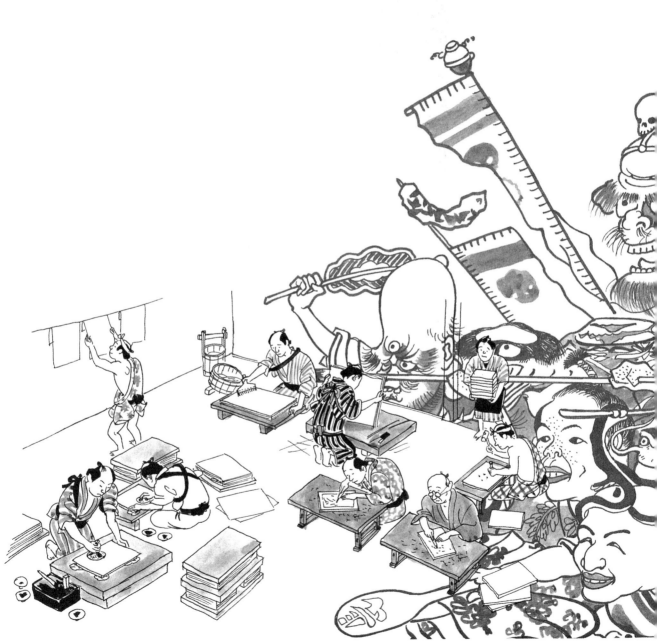

海道四谷怪談」等受歡迎的狂言（一種歌舞伎劇目——譯註）

上演時，歌川豐國及其弟子國貞的浮世繪也逐漸闖出了名氣。

除了「美女圖」和「役者繪」以外，描繪風光明媚遊樂勝地的「名所畫」也逐漸受到市民喜愛。葛飾北齋的《富嶽三十六景》最具代表性。在各地的旅行熱潮下，安藤廣重的名作《東海道五十三次》也誕生了。北齋又蒐集許多奇特主題，從趣味橫生的角度描繪幕末的世態，推動漫畫的普及。這就是所謂的《北齋漫畫》，一八一四年（文化十一年）初編發行後，一直到明治時代才完結。

這些大量印刷的浮世繪作品，在十九世紀中葉的西洋受到極高評價。法國的印象派畫家學習這種新的畫法，浮世繪成為馬內、竇加、莫內、高更和梵谷等優秀近代畫家的模仿對象。

蘭學事始

第八代將軍吉宗在享保改革時，興起了各種產業，為此，很重視實用的學問。同時，對西洋科學知識和技術也產生極大興趣，除了遭到禁止的基督教相關書籍以外，允許其他外語書進口，並命令青木昆陽和野呂元丈學習荷蘭語。這就是蘭學的起步。

青木昆陽著有《和蘭文字略考》，野呂元丈著有《阿蘭陀本草和解》。本草學是研究藥用植物、動物和礦物的學問，學習本草學的田村藍水和平賀源內，致力於朝鮮人參的栽培。一七五七年（寶曆七年）以降，經常在江戶舉行物產會（藥品展示會）。平賀源內更舉行靜電實驗，在江戶引發話題。

終於在一七七一年（明和八年）時，杉田玄白和前野良澤等人在江戶小塚原參與屍體解剖，在三年後出版著名的《解體新書》。杉田玄白在《蘭學事始》一書闡述翻譯過程的辛苦經驗，也正說明了從那時候終於正式開始研究西洋醫學。

蘭學的引進對繪畫世界也產生了影響。寫生花鳥草木時力求精確，加上受到利用透視法所畫出的荷蘭異國風情，使西洋畫的技法逐漸在日本生根。司馬江漢也致力於研究銅版畫。一七八〇年（安永九年），更熱中於繪

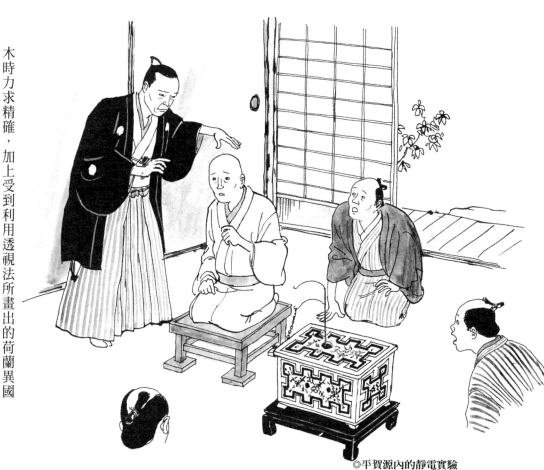

◎平賀源內的靜電實驗

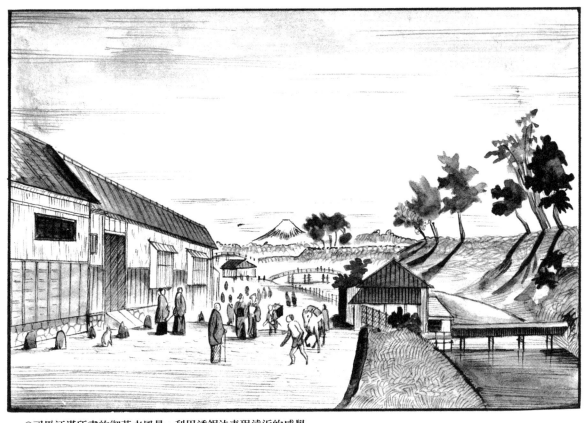

◎司馬江漢所畫的御茶水風景，利用透視法表現遠近的感覺

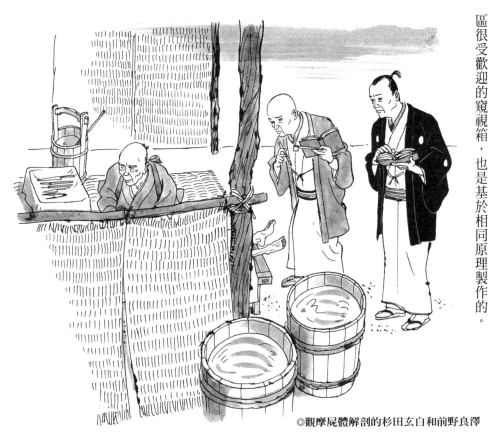

◎觀摩屍體解剖的杉田玄白和前野良澤

製油畫。同時，還研究天文學、地理學，是日本首位提倡地動說的學者。

透視圖法為浮世繪畫師提供了參考價值。奧村政信運用這種方法增加了立體感，設計出「浮繪」。在繁華街區很受歡迎的窺視箱，也是基於相同原理製作的。

76

流行神

在西洋科學逐漸推廣的同時，江戶自古以來就信仰神佛、祈求靈驗的習俗依然活躍。比方說，有助於治療眼疾的神明（茶樹稻荷）、治療頭痛的神明（高尾稻荷），全都成為民眾信仰的對象。

不僅如此，人們還認為許多極其平常的地方都有神明存在。比方說，向京橋的欄杆許願就可以治好頭痛；或是日本橋的欄杆對百日咳有效；腳氣病的人可以去摸町中大木門的鐵環……這些都成為人們的信仰。只要一聽說類似的消息，就立刻口耳相傳；一旦發現並不靈驗，又很快拋諸腦後，因此稱為「流行神」。除了用於治療疾病以外，還有祈求平步青雲、求子和兒女乖巧等，都和町人的日常生活息息相關，是追求現世利益的平民百姓內心虛幻的期待。

有趣的是，還有所謂的貧窮神。在小石川牛天神祠堂內的貧窮神，可使人免於遭受貧窮，參拜的人絡繹不絕。原本是一名貧窮的旗本把貧窮神畫下來，在家裡祭拜，每天供奉神酒。之後，旗本的生活逐漸富裕起來，

◎目黑不動堂

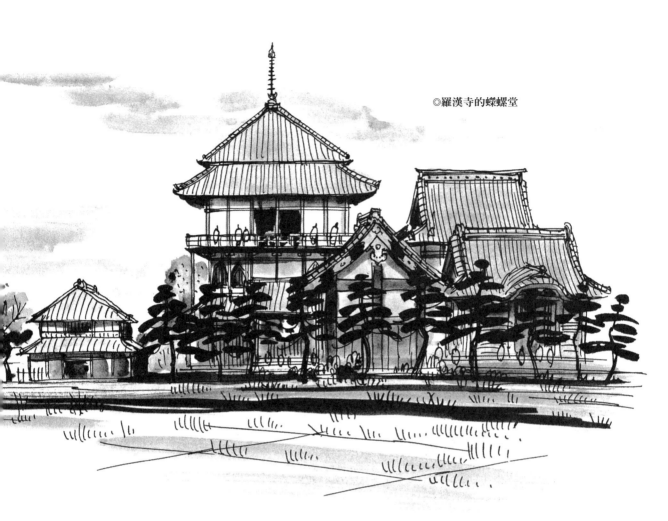

◎羅漢寺的蠑螺堂

這個消息於是很快就傳開了。說穿了，其實都是一些無聊的事情，只不過因為江戶人喜愛湊熱鬧的心理，引發了話題而已。

說到湊熱鬧，當時也很流行「全國靈場巡禮」。時間和金錢不夠充裕，無法參加巡禮的人，就前往本所的羅漢寺「蠑螺堂」。蠑螺堂內部有著像蠑螺一樣呈螺旋狀的階梯，參拜者沿著階梯而上，可以參拜模仿秩父、坂東、西國札所等地的百尊觀音像。最後來到三樓，從這裡眺望江東一帶，風景十分漂亮，民眾在參拜之際也同時觀光。

基於對富士山的信仰，當時也很流行爬富士山。一般認為富士靈峰是神佛居住的極樂淨土，因此許多人存了錢，組團集體登上富士山。沒錢的人則登上市區各地寺社的人工富士，獲得一種自我滿足。

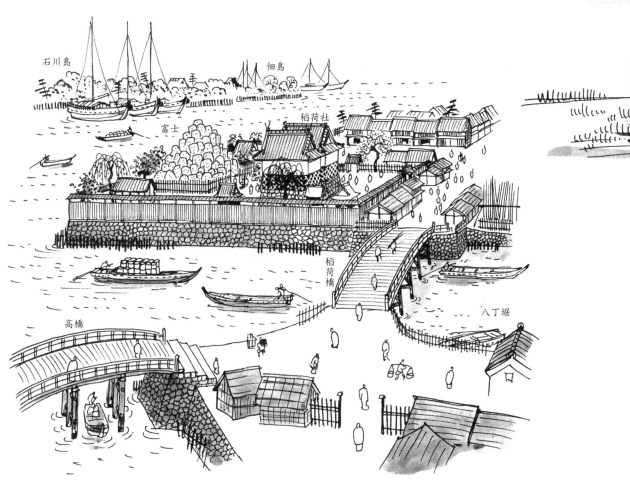

石川島　佃島　稻荷社　富士　稻荷橋　八丁堀　高橋

◎鐵砲洲稻荷的人工富士

浮世風呂和浮世床

大江戶的一天在早晨悠閒的叫賣聲中拉開序幕。清晨六點左右，町內的錢湯（公共澡堂——譯註）開始營業，擠滿了想在早餐前晨浴和悠閒泡澡的老年人。洗澡的費用很便宜，大人六文，小孩四文，一直營業到晚上六點為止。

江戶的水井很少，為了安全防火，即使是較大的商家也沒有浴室。因此，錢湯的生意特別興隆，後來稱之為「浮世風呂」（日文「風呂」是澡堂之意——譯註），發展成江戶人休憩的場所。

在當時，男女混浴並不稀奇，有些町的錢湯訂出男湯日和女湯日。直到一七九一年（寬政三年），幕府禁止男女混浴，才出現男湯、女湯分別在兩側的錢湯。只有男湯會在二樓設置休息室，洗完澡的客人一邊喝茶，一邊下圍棋或將棋（日本象棋——譯註），好好休息一下。一八一〇年（文化七年），制定「府內湯屋十組」，總計出現了五百二十三家澡堂。

理髮店也是江戶人經常出入的地方，設置在市中的

日本橋、常盤橋、淺草見付、筋違見付、高輪車町、麹町六個地方的「高札場」（貼佈告欄的地方——譯註）旁，兼顧佈告的管理工作。男女、身份和職業不同時，分別有不同的髮型，此外，髮型還必須結合流行的趨勢。大部分理髮師會組成工會來營業，但也有理髮師並沒有參加工會組織，而且人數漸漸增加，成為所謂的「浮世床」（浮世理容室之意——譯註）。

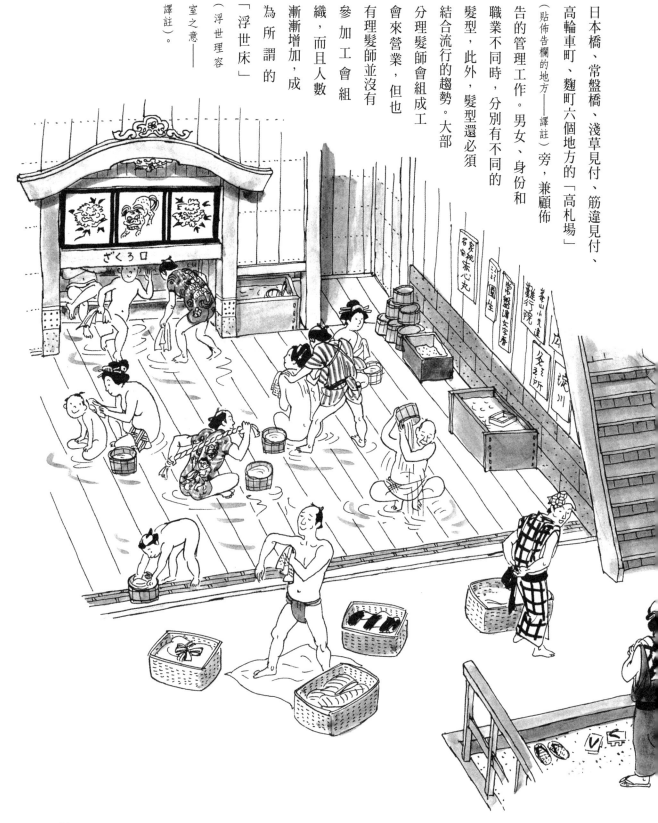

ざくろ口

名家桃　心丸
討圓生
常盤澤女字書
難行院
華山小笑達
廣　城川
　番所

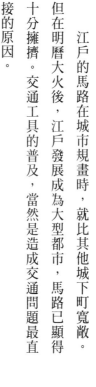

大江戶的交通問題

江戶的馬路在城市規畫時，就比其他城下町寬敞。但在明曆大火後，江戶發展成為大型都市，馬路已顯得十分擁擠。交通工具的普及，當然是造成交通問題最直接的原因。

幕府在一六六二年（寬文二年）規定，除了五十歲以上的町人男子、病人、女人、小孩、醫生和僧侶以外，禁止使用轎子。一六七四年（延寶二年）未經許可乘坐轎子，不僅乘坐者會受罰，轎主和抬轎者也會受到處罰。但隨著町人的經濟能力超過武士，已逐漸無法區分身份的差別。一六八一年（天和元年），終於允許町人搭乘小型轎子，並迅速普及。在一七○○年（元祿十三年），已有三百座受認可的出租轎子，一七二六年（享保十一年），不再限制轎子的數量，這也成為今日計程車的前身。

在路上運輸生活物資時，使用大八車。幕府開府時，曾出現所謂地車（牛車），就是用牛拉的四輪車，由於不夠靈活，二輪的大八車才逐漸普及。

82

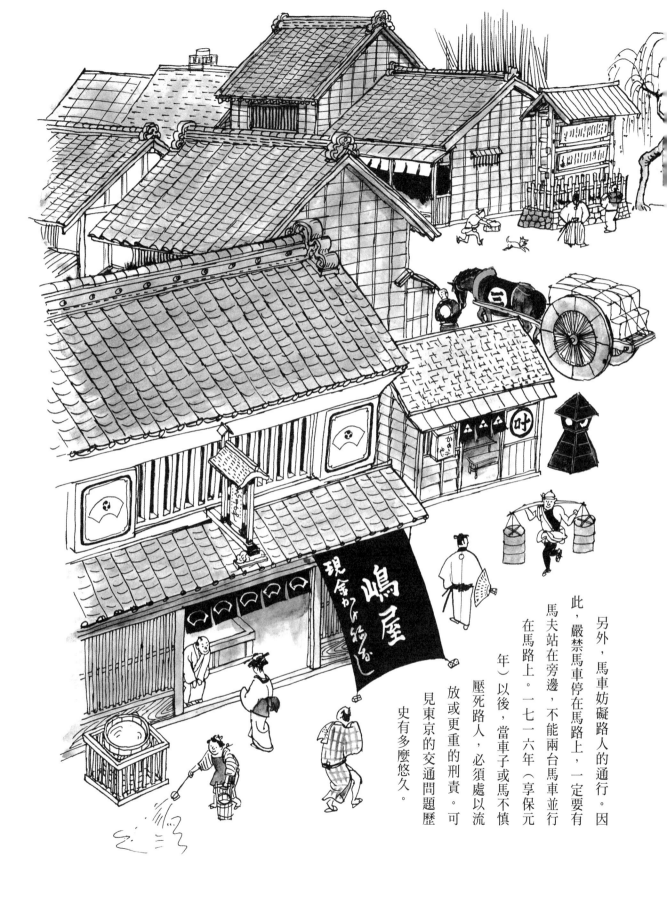

另外，馬車妨礙路人的通行。因此，嚴禁馬車停在馬路上，一定要有馬夫站在旁邊，不能兩台馬車並行在馬路上。一七一六年（享保元年）以後，當車子或馬不慎壓死路人，必須處以流放或更重的刑責。可見東京的交通問題歷史有多麼悠久。

市區的界定

稱為「御府內」的大江戶市無限擴張，但仍稱為「四里四方」。以江戶城為中心，半徑八公里以內的方圓都屬於大江戶。

幕府並沒有正式規定御府內的範圍。正如俗話所說的，「兼安（位在本鄉三丁目的雜貨店）以內都是江戶」，對江戶的界定十分曖昧。十八世紀以降，隨著許多都市問題的發生，搜查和放逐犯罪者時，都需要明確市區的界定。一八一八年（文政元年），評定所（江戶幕府的最高司法機關——譯註）在地圖上用紅筆決定以下界限。東界：砂村、龜戶、木下川、須田村；南界：上大崎村、南品川宿；西界：代代木村、角筈村、戶塚村、上落合村；北界：千住、尾久村、瀧野川、板橋。

現今的千代田、中央、港區、新宿、文京、台東、墨田、江東、澀谷、豐島、荒川，以及品川、目黑、北區和板橋的一部分都屬於該區域。

除了行政畫分以外，還可以復原江戶時代各個時期發行的江戶圖，就可了解市區的實際範圍。根據這些地圖可以發現，在幕府末期之前，市區不斷擴大，甚至達到七十九．八平方公里。其他城下町從十七世紀中期再也沒有太大變化，全國的城下町平均只有二平方公里，江戶是其他城下町的近四十倍，可見江戶有多麼異常。

從市區範圍的擴大來看，寺社地幾乎維持一定，但武家地和町人地卻不斷增加。從占整個市區的比例來看，武家地不斷減少，町人地的比例明顯增加，由此可見，武家之都的大江戶，町數已達八百零八町，到了一七四五年（延享二年），寺社門前也變成町人地後，町數快速增加到一千六百七十八町。之後，隨著耐火建築的普及，廢除市中原本的防火地和廣小路，變成了新町，進一步增加町數。一八四三年（天保十四年），終於增至一千七百一十九町，由此可一窺町人無窮無盡的活力。

84

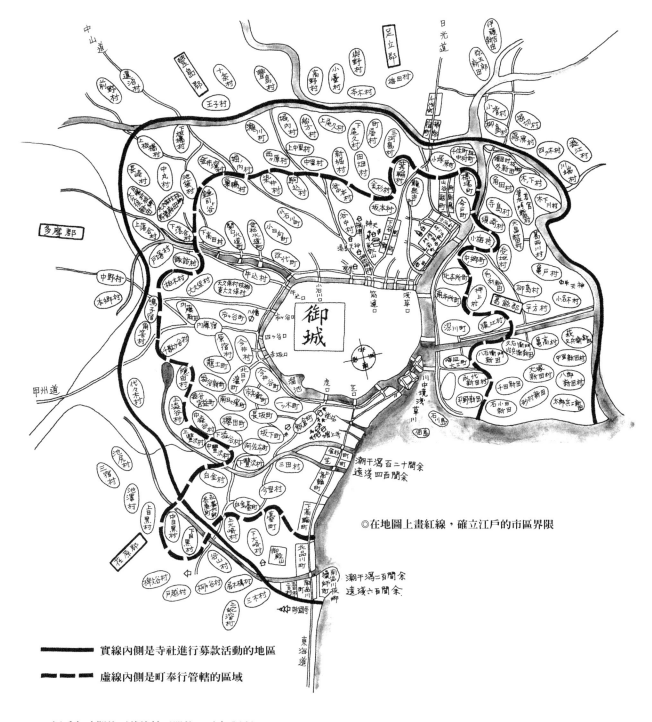

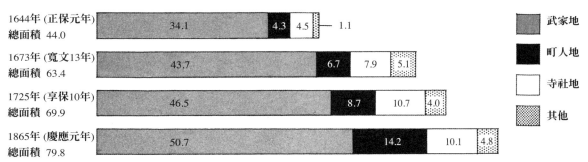

◎品川

◎內藤新宿

江戶四宿的發達

從「四里四方」的大江戶到外地時，必須經過四大宿場町（宿場為旅館等住宿設施集中的地方——譯註），即品川、內藤新宿、板橋、千住。這四個地方距離日本橋都在二里（約八公里）左右，是大型都市周邊的鬧區，稱為「江戶四宿」。

其中，東海道第一宿的品川因聚集眾多往來京都、大阪的旅客，生意最為興隆。一八四三年（天保十四年），大名住宿的本陣一軒、脇本陣二軒，以及九十三幢一般旅館，全都沿著海

86

濱建造，總計有一千五百六十一家，人口達六千八百九十人，足以匹敵外地的城下町。

一六九八年（元祿十一年），在甲州道中和青梅街道的分歧點，開設甲州道中第一宿的內藤新宿。由於是四

◎板橋

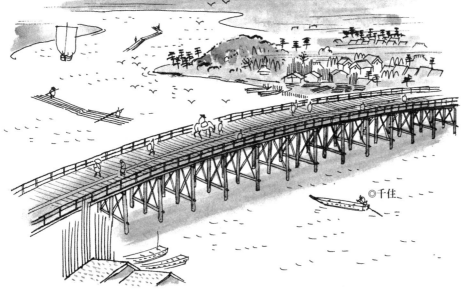

◎千住

大宿場最新的宿場，加上信州（長野縣）的高遠藩主內藤家的下屋敷就在附近，故取此名。內藤新宿於一七一八年（享保三年）遭到廢止，但在一七七二年（明和九年）恢復，成為大江戶西郊的繁華街區，熱鬧程度僅次於品川。

中山道第一宿板橋和日光道中第一宿千住，也因東山道、北陸道和奧州道一帶藩地的大名參勤交代而變得十分繁榮。比起荒川上（北）、下（南）的二大宿場，千住也是隅田川下游的起點，因為往來於本所、深川的遊客而顯得十分熱鬧。

總之，江戶四宿的旅館可以有飯盛女（妓女），幕府視之為準新吉原。由於是位在郊區的歡樂街，許多人還特地從市中前往。

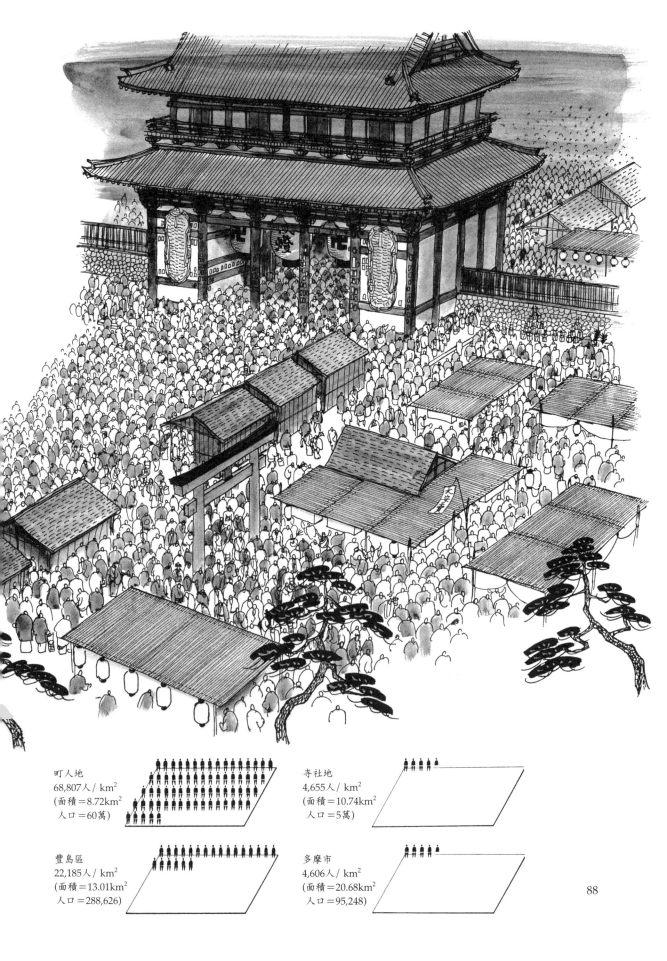

町人地
68,807人/㎢
(面積＝8.72km²
人口＝60萬)

寺社地
4,655人/㎢
(面積＝10.74km²
人口＝5萬)

豐島區
22,185人/㎢
(面積＝13.01km²
人口＝288,626)

多摩市
4,606人/㎢
(面積＝20.68km²
人口＝95,248)

超高密度社會

十九世紀初，大江戶人口已超過一百三十萬，即將達到一百四十萬。其中，武家地有五十至七十萬人，寺社地有五至六萬人，町人地有五十五至六十五萬人。

幕府自一七二二年（享保六年）開始進行人口調查，當時，大江戶人口已達一百三十萬。歐洲第一大都市倫敦，一八〇一年才好不容易達到八十五萬人，因此，當時的江戶已成為世界第一的大型都市。

若將江戶的人口估計為：武家地六十五萬人，寺社地五萬人，町人地六十萬人，總計一百三十萬人。則一七二五年（享保十年），每平方公里的人口密度如圖表所示。與昭和五十五年度的國情調查相比，占江戶整個市區百分之六十六‧四的武家地，相當於港區辦公街的人口密度；百分之十五‧四的寺社地，相當於郊區都市多摩市的人口密度；只占整個江戶百分之十二‧五的町人地，人口密度是全國第一高密度豐島區的三‧一倍。當然，當時還沒有目前這種高層公寓，大家生活在大雜院的平房內，還真是令人喘不過氣的超高密度社會。

這些大雜院密集在日本橋和神田後方的陋巷裡，以及淺草、赤坂、芝等地。十八世紀末以後，貧民窟急速暴增，來自關東地區和信州（長野縣）的打工人口，個個都是「無殼蝸牛」，只能租屋而居。

有名的俳人小林一茶也是「無殼蝸牛」。他出生於信州柏原的農家，三歲喪母，一七七八年（安永七年）十五歲開始，到一八〇二年（享和二年）的二十四年間，都在江戶過著貧困的生活。

無殼蝸牛　也要迎接江戶的

元旦

——一茶

◎江戶和今日東京的人口密度比較　👤=1000人

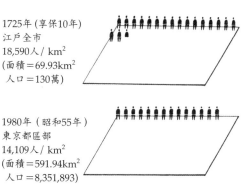

1725年 (享保10年)
江戶全市
18,590人／km²
(面積＝69.93km²
人口＝130萬)

1980年（昭和55年）
東京都區部
14,109人／km²
(面積＝591.94km²
人口＝8,351,893)

武家地
13,998人／km2
(面積＝46.47km²
人口＝65萬)

港區
10,331人／km2
(面積＝19.48km²
人口＝201,257)

◎為惡者破壞江戶的治安

都市犯罪的發生

有些貧窮的無殼蝸牛是「壞蛋」或「違法亂紀者」，他們賭博、放火、偷竊、破壞治安。「快盜」鼠小僧次郎吉雖是個壞蛋卻很受民眾歡迎，他潛入戒備森嚴的大名宅第大撈一票，毫不吝嗇分給貧民窟的窮苦人家。

貧民窟被稱為「各領國的垃圾箱」，環境不衛生，很快導致傳染病流行。感冒、麻疹、天花、霍亂在貧民窟內蔓延。一八五八年（安政五年）的霍亂大流行，形成極大禍害。一旦感染霍亂，三天就一命嗚呼，因此，有「三天翹辮子」病一名。當時，還不知道預防和治療的方法，只能靠念念咒語或祈禱，於是，人們開始相信流行神。許多家庭全家喪命，據說這場霍亂死亡人數在五萬到十萬。公共浴室和理髮店門可羅雀，被死神盯上的市民惶惶不可終日。著名的浮世繪師安藤廣重和劇作家（洒落本作家）山東京傳，也無法逃過這場霍亂劫難。

一八五八年又發生天花大流行。伊東玄朴等人學習西洋醫術，在神田玉池設置天花預防接種站。但在當時的迷信社會，很少人去接種，效果微乎其微。

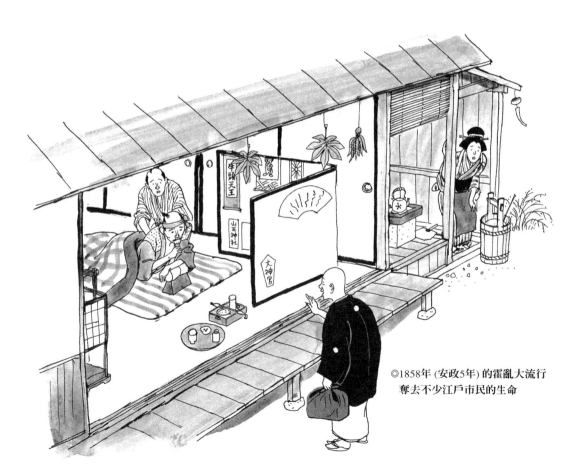

◎1858年（安政5年）的霍亂大流行奪去不少江戶市民的生命

黑船來航

一八五三年（嘉永六年）六月三日，美國佩里提督率領四艘軍艦停靠在浦賀港。

有一首狂歌寫道：

太平盛世　夜半驚醒　正喜撰

只有四杯　夜不成眠

「正喜撰」是一種優質茶的品牌，據說只要喝了這種茶，就會興奮得夜不成眠，暗指「蒸氣船」（日語的「正喜撰」和「蒸氣船」發音相同——譯註），形容幕府的公務員為出現的四艘軍艦緊張得手忙腳亂。

四艘軍艦塗得黑漆漆的，也就是所謂的「黑船」，船上的大砲令人產生恐懼感，不知何時會噴火。快馬立刻奔赴江戶通風報信，這個消息很快傳開，江戶市中立刻陷入一片混亂，人們擔心隨時會和外國開戰，甚至有人把家當裝上大八

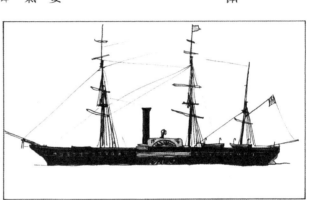

◎佩里提督率領的薩斯喀那號 (Susquehanna)

車，把老人和兒童疏散到郊外。武士爭先恐後購買武器，東奔西竄，整個大江戶處於混亂狀態。

佩里提督是來逼迫幕府開國的。九日，在各藩武士嚴密戒備下，他率領三百名海軍上了久里濱，把美國總統費爾摩（Millard Fillmore）致日本國皇帝（將軍）的國書交給浦賀奉行。

當時，佩里雖一度離開，但在翌年一八五四（嘉永七年）正月十一日，他又再度來航。這次，黑船直闖江戶灣，停靠在羽田港，讓江戶市民整天提心吊膽。

措手不及的幕府終於同意在神奈川宿（東海道）偏僻的橫濱村展開交涉。經過幾次會談，於三月三日締結「日美和親條約」。決定在下田和函館開港，德川幕府持續二百多年的鎖國政策就這麼輕而易舉地破功了。

為了預防黑船再度造訪，幕府運用西洋築城術，在品川港建造砲台。這就是所謂的「台場」。當初計畫造十一座砲台，由對西洋兵術十分了解的韮山代官江川英龍指揮，日夜趕工建造；但還沒有完成，已締結了「日美和親條約」。結果，只建造了第一、二、三、五、六號台場，計畫就宣告結束。

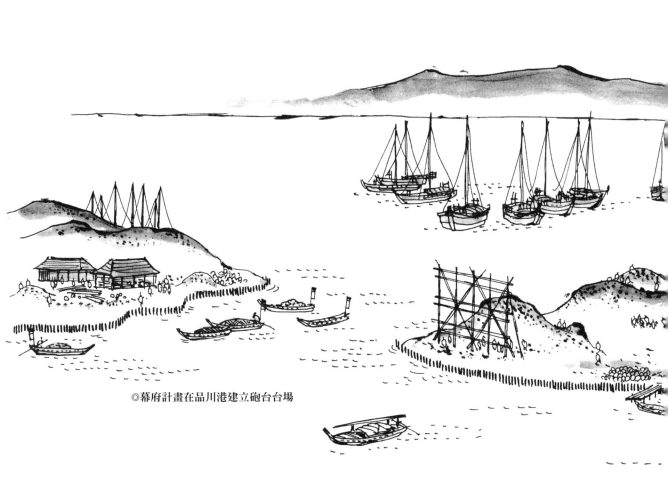

◎幕府計畫在品川港建立砲台台場

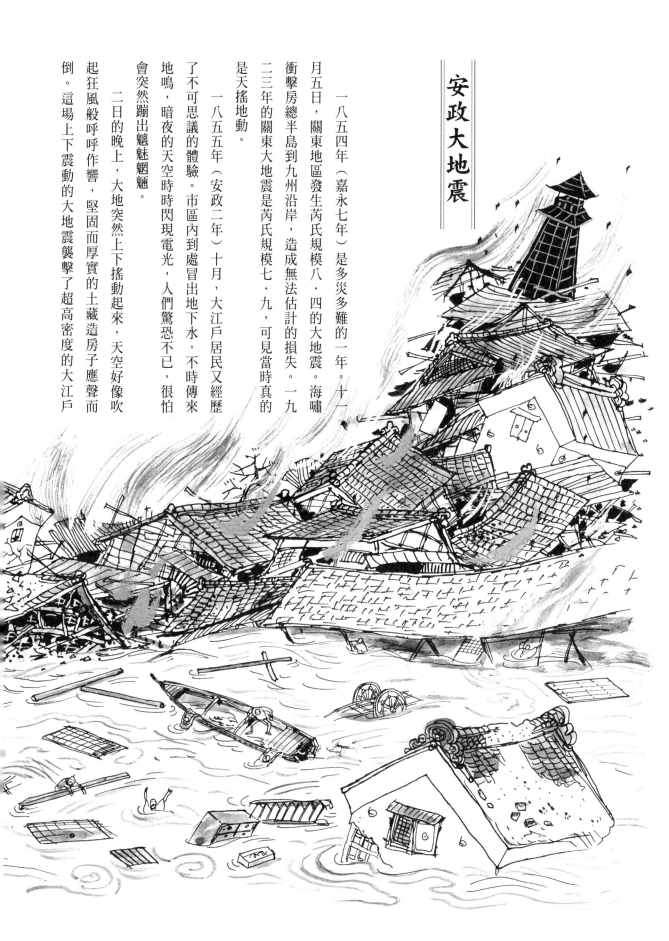

安政大地震

一八五四年（嘉永七年）是多災多難的一年。十一月五日，關東地區發生芮氏規模八·四的大地震。海嘯衝擊房總半島到九州沿岸，造成無法估計的損失。一九二三年的關東大地震是芮氏規模七·九，可見當時真的是天搖地動。

一八五五年（安政二年）十月，大江戶居民又經歷了不可思議的體驗。市區內到處冒出地下水，不時傳來地鳴，暗夜的天空時時閃現電光，人們驚恐不已，很怕會突然蹦出魑魅魍魎。

二日的晚上，大地突然上下搖動起來，天空好像吹起狂風般呼呼作響，堅固而厚實的土藏造房子應聲而倒。這場上下震動的大地震襲擊了超高密度的大江戶

市，震源就在江戶湊（江戶港）。以現在地震學推測，應該有芮氏規模六·九。

江戶下町是填海而成，地盤鬆軟，損失慘重。光是町人地就有一萬四千幢房屋倒塌，有四千人被壓在瓦礫堆中喪生。在地盤堅硬的山手武家地，也有許多房子倒塌，水戶藩的著名儒學家藤田東湖也慘遭壓死。地震後，四處發生火災，對大火司空見慣的江戶人也以為世界末日到了。

災難並沒有結束，在安政大地震後，關東地區下起了傾盆大雨。隅田川氾濫成災，深川一帶也發生大洪水。人們只能認為，一定是世道太不公平，遭到上天的懲罰。

這場地震和洪水的情況，很快藉由瓦版（報紙）和彩色浮世繪傳到全國各地。自古以來，人們就認為地震是住在地底的鯰魚甦醒，因此就稱為「鯰繪」，陷入不安深淵的江戶市民紛紛購買。人們前往鹿島神社祈求，希望用沉重的大拱心石，鎮住發飆的鯰魚。

不久，畫師就把惡質商人比喻成地震鯰，把他們畫成「鯰男」，畫中的鯰男不斷從肚子裡吐出錢幣。這些畫很受貧窮的大雜院居民歡迎。堅強的江戶人漸漸認為大地震象徵惡世結束，將帶來一個新世界，也就是「重整世界」的象徵。

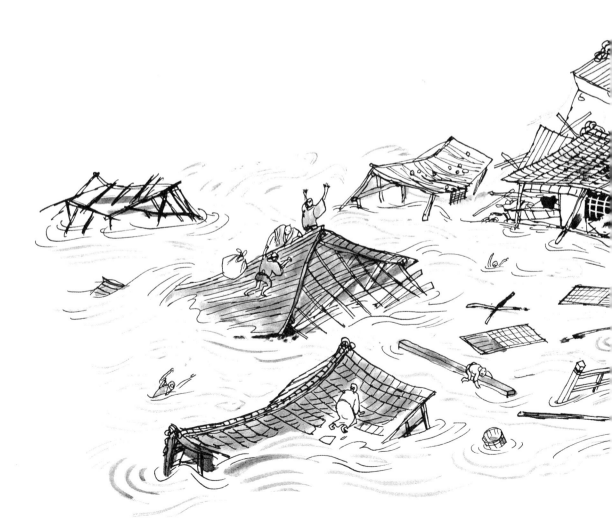

市區動亂

一八五八年（安政五年）六月十九日，大老（江戶幕府中職位大於老中的最高職稱——譯註）井伊直弼簽訂了「日美修好通商條約（不平等條約）」。翌年，終於設立橫濱港，和外國進行貿易。

橫濱距離江戶很近，發展即刻超越了江戶初期的貿易港長崎。外國的商館和銀行林立，三井等江戶的大店也在當地設立分店。

外國貿易使日本國內各種生活物資出現不足，因此，物價上漲，遑論一般平民百姓，就連下級武士的生活也越來越苦。幕府終於在一八六二年（文久二年）放鬆了參勤交代制，允許大名的妻子、兒女回到故鄉，但反而使江戶市中突然變得更加冷清。同時，推翻幕府的「尊皇攘夷」運動日益激烈，於是，幕府在一八六四年（元治元年）征伐這項

96

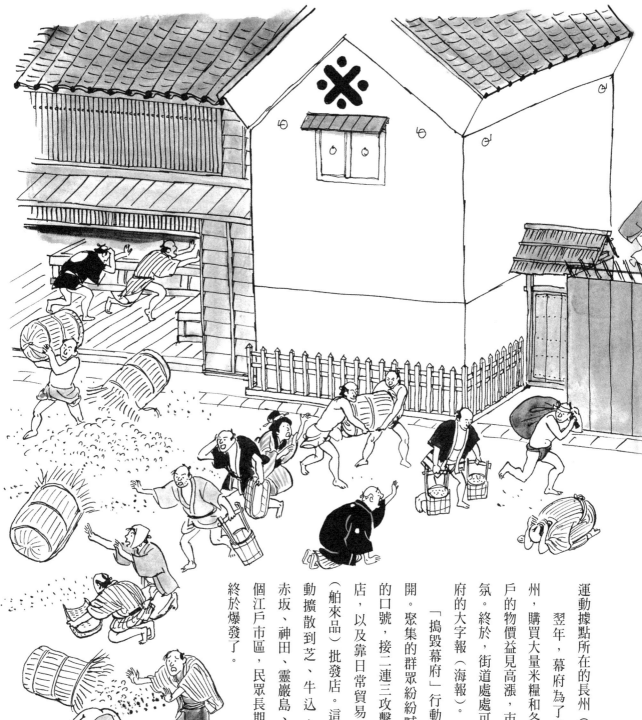

運動據點所在的長州（山口縣）。

翌年，幕府為了準備再度征伐長州，購買大量米糧和各種生活物資。江戶的物價益見高漲，市內瀰漫不安的氣氛。終於，街道處處可看到呼籲搗毀幕府的大字報（海報）。

「搗毀幕府」行動終於在品川宿展開。聚集的群眾紛紛喊著「改造社會」的口號，接二連三攻擊米店、當舖、酒店，以及靠日常貿易大撈一票的唐物（舶來品）批發店。這項大江戶搗毀運動擴散到芝、牛込、四谷、麻布、赤坂、神田、靈巖島、本所，幾乎是整個江戶市區，民眾長期壓抑的不滿能量終於爆發了。

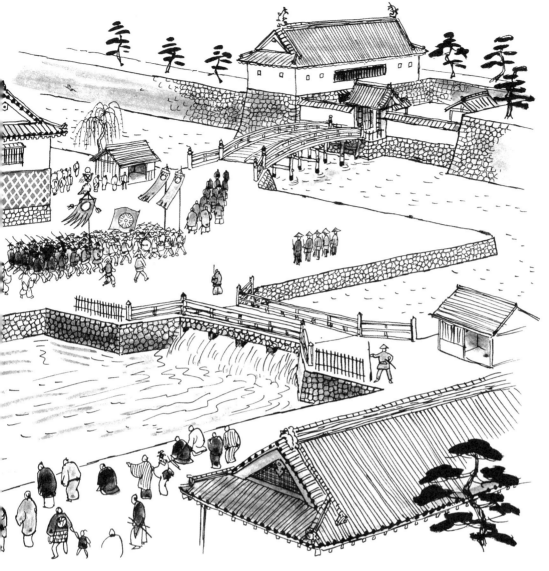

讓出江戶城

「改造社會」運動終於推翻了持續三百年的德川幕府。在一八六七年（慶應三年）十月，公告把政權歸還天皇，也就是「大政奉還」。

源自於東海地區的「有啥不好」狂亂舞，也蔓延到京都和江戶；同時，江戶城二丸起火燃燒。翌年正月的鳥羽、伏見之戰，薩摩（鹿兒島縣）、長州、土佐（高知縣）的各藩組成倒幕軍打敗幕府軍，向末代第十五代將軍德川慶喜發出追討令。在天皇的命令下，倒幕軍（官軍）向「將軍麾下」的大江戶出發。他們舉著錦御旗（色彩鮮艷的皇旗——譯註），從東海道出發征伐，唱著「天皇啊天皇，馬的前方，迎風飄揚的是什麼，那是征伐朝廷敵人的錦御旗，你不知道嗎？徹

98

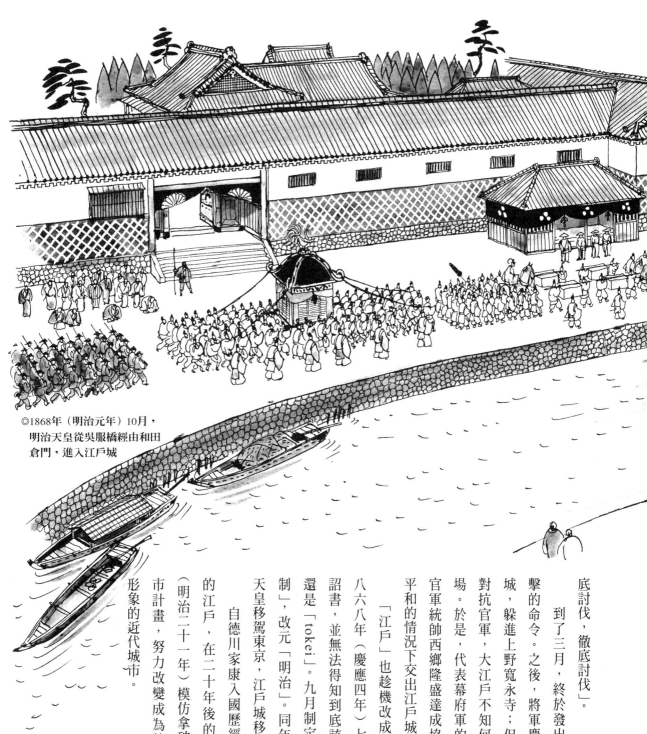

◎1868年（明治元年）10月，
明治天皇從吳服橋經由和田
倉門，進入江戶城

底討伐，徹底討伐」。

到了三月，終於發出江戶城總攻擊的命令。之後，將軍慶喜離開江戶城，躲進上野寬永寺；但仍有彰義隊對抗官軍，大江戶不知何時會變成戰場。於是，代表幕府軍的勝海舟，和官軍統帥西鄉隆盛達成協議，終於在平和的情況下交出江戶城。

「江戶」也趁機改成「東京」。一八六八年（慶應四年）七月十三日的詔書，並無法得知到底該讀「tokyo」還是「tokei」。九月制定「一世一元制」，改元「明治」。同年十月，明治天皇移駕東京，江戶城移作皇宮。

自德川家康入國歷經三百年發展的江戶，在二十年後的一八八八年（明治二十一年）模仿拿破崙三世的都市計畫，努力改變成為符合「帝都」形象的近代城市。

99

參考文獻

關於江戶，尤其是幕末江戶的研究書籍，為數十分龐大。在本書的製作過程中，即參考了可說是無數的文獻資料。以下謹介紹這些資料的一般書籍，以及特殊研究領域的專業書。

◆ 岡部精一著《東京奠都の真相》一九一七年　仁友社

◆ 後藤新平著《江戶の自治制》一九二二年　二松堂書店

◆ 九鬼周造著《いきの構造》一九三〇年　岩波書店

◆ 李家正文著《廁考》一九三二年　六文館

◆ 幸田成友著《江戶と大阪》一九三四年　冨山房

◆ 竹內芳太郎著《日本劇場圖史》一九三五年　壬生書院

◆ 三田村鳶魚著《江戶の風俗》一九四一年　大東出版社

◆ 城戶久著《先賢と遺宅》一九四二年　那珂書店

◆ 城戶久著《藩學建築》一九四五年　養德社

◆ 大熊喜邦著《江戶建築叢話》一九四七年　東亞出版社

◆ 東京都編《都史紀要二‧市中取締沿革‧明治初年の警察》一九五四年　東京都

◆ 東京都編《江戶の發達》一九五六年　東京都

◆ 須田敦夫著《日本劇場史の研究》一九五七年　相模書房

◆ 野村兼太郎著《江戶》一九五八年　至文堂

◆ 稻垣史生編《江戶生活事典》一九五九年　青蛙房

◆ 吉田好彰監製《木場の歷史》一九五九年

◆ 森林資源總合對策協議會Green age編輯室

◆ 石川謙著《寺子屋》一九六〇年　至文堂

◆ 藤口透吾著《江戶火消年代記》一九六二年　創思社

◆ 渡邊實著《日本食生活史》一九六四年　吉川弘文館

◆ 高橋誠一郎著《日本の美術22 江戶の浮世繪師》一九六五年　平凡社

◆ 伊藤ていじ著《日本の美術21 民家》一九六四年　平凡社

◆ 岸井良衞編《江戶‧町づくし稿》一九六五年　青蛙房

◆ 鈴木棠三、朝倉治彥校註《江戶名所圖會》一九六六年　角川書店

◆ 內藤昌著《江戶と江戶城》一九六六年　鹿島出版會

◆ 石井良助著《吉原》一九六七年　中央公論社

◆ 高尾一彥著《近世の庶民文化》一九六八年　岩波書店

◆ 石井良助編《江戶町方の制度》一九六八年　人物往來社

◆ 南和男著《江戶の社會構造》一九六九年　塙書房

◆ 太田博太郎編《住宅近代史》一九六九年　雄山閣出版

◆ 中野榮三著《錢湯の歷史》一九七〇年　雄山閣

◆ 宮田登著《近世の流行神》一九七二年　評論社刊

◆ 諏訪春雄、內藤昌著《江戶圖屏風》一九七二年　每日新聞社

◆ 全國公眾浴場業環境衛生同業組合連合會編《公眾浴場史》一九七二年　全國公眾浴場業環境衛生同業組合連合會

◆ 草森紳一著《江戶のデザイン》一九七二年　駸駸堂出版

◆ 小野武雄編《江戶の歲事風俗誌》一九七三年　展望社

◆ 宮尾しげを、木村仙秀編《江戶庶民街藝風俗誌》一九七四年　展望社

◆ 西山松之助、吉原健一郎編《江戶時代圖誌──江戶1》一九七五年　筑摩書房

◆ 西山松之助、芳賀登編《江戶三百年①》一九七五年　講談社

◆ 西山松之助、竹內誠編《江戶三百年②》一九七五年　講談社

◆ 西山松之助、小木新造編《江戶三百年③》一九七六年　講談社

◆ 秋永芳郎著《木場の歷史》一九七五年　新人物往來社

◆ 佐瀨恒、矢部三千法著《江戶の諸職風俗誌》一九七五年　展望社

◆ 林屋辰三郎編《化政文化の研究》一九七六年　岩波書店

◆ ──《江戶二》一九七六年　筑摩書房

◆ 暉峻康隆著《元祿の演出者たち》一九七

六年　朝日新聞社

◆小野武雄著《豪福商人風俗誌》一九七六
年　展望社

◆西山松之助、宮田　登編《江戸時代圖誌
——江戸三》一九七七年　筑摩書房

◆今田洋三著《江戸の本屋さん》一九七七
年　日本放送出版協會

◆太石慎三郎著《江戸時代》一九七七年
中央公論社

◆水江漣子著《江戸市中形成史の研究》
一九七七年　弘文堂

◆黒木　喬著《明暦の大火》一九七七年
講談社

◆圭室文雄、宮田　登著《庶民信仰の幻想》
一九七七年　毎日新聞社

◆西垣晴次著《神々と民眾運動》一九七七
年　毎日新聞社

◆南　和男著《幕末江戸社會の研究》一九
七八年　吉川弘文館

◆鈴木理生著《江戸の川・東京の川》一九
七八年　日本放送出版協會

◆吉原健一郎著《江戸の情報屋》一九七八
年　日本放送出版協會

◆林屋辰三郎編《幕末文化の研究》一九七
八年　岩波書店

◆林屋辰三郎編《文明開化の研究》一九七
九年　岩波書店

◆松崎利雄著《江戸時代の測量術》一九七
九年　總合科學出版

◆川添　登著《東京の原風景》一九七九年
日本放送出版協會

◆小木新造著《東京庶民生活史研究》一九
七九年　日本放送出版協會

◆暉峻康隆著《好色者の世界》（上）（下）

一九七九年　日本放送出版協會

◆鈴木敏夫著《江戸の本屋》一九八〇年
中央公論社

◆芳賀　登著《大江戸の成立》一九八〇年
吉川弘文館

◆西山松之助著《江戸ッ子》一九八〇年
吉川弘文館

◆諏訪春雄著《江戸っ子の美學》一九八〇
年　日本書籍

◆南　和男著《維新前夜の江戸庶民》一九
八〇年　教育社

◆平井　聖著《圖說日本住宅の歷史》一九
八〇年　學藝出版社

◆小木新造著《東京時代》一九八〇年　日
本放送出版協會

◆服部幸雄著《江戸歌舞伎論》一九八〇年
法政大學出版局

◆西山松之助著《大江戸の文化》一九八一
年　日本放送出版協會

◆高橋洋二編　別冊太陽《江戸の粹》一九
八一年　平凡社

◆陣内透信、板倉文雄等著《東京の町を讀
む》一九八一年　相模書房

◆原田伴彥、芳賀　登、森谷尅久、熊倉功
夫著《圖錄都市生活史事典》一九八一年
柏書房

◆玉井達郎編著《浮世繪と町人》一九八二
年　講談社

◆伊藤好一著《江戸の夢の島》一九八二年
吉川弘文館

除此以外，東京都、府和各區分別編
撰各自的歷史資料。

「江戶，就是東京的前身。」

本書就是以這個主題，將江戶町形成的歷史歸納成上、下兩冊來敘述。

「建造町」的技術，就是都市計畫的技術，也反映當地所孕育的文化。如今，只要運用可以登上月球的最先進科學技術，不僅可建造超高層樓的城市，更可以建造空中城市、地下城市和海底城市，這些以前只在科幻小說才會出現的城市市。暫且不談只去參觀一天或兩天，人類真的希望長期居住在這種背離大自然的人工都市嗎？最近，

內藤昌

人們才終於發現，一味仰賴科技進步的都市計畫，無法實現人類夢想中的理想都市。人類和神明不同，必須過著「乾淨」「美麗」「正確」的生活。雖然有點「髒」，雖然有點「醜」，但只要不給別人添麻煩，可以玩一些「壞事」的城市：能容納各種不同的人，帶著不同的思考，自由生活的城市；這或許正是人類數千年來所追求的理想城市——烏托邦。

江戶運用了日本的科學技術，才發展成今天的東京，但與此同時，並沒有忘記和大自然之間的

協調。雖然有時因為對高度技術的驕傲自滿，遭受到地震和大火等都市災害，飽嘗地獄般的痛苦，但最終因為遵循の字形的都市計畫原則，完成了符合各個時代的變化。在適度遵從這個原則的同時，又適度保持「曖昧」的自由特質，正是在超高密度社會中，能夠培養無數天才，培育以歌舞伎、浮世繪為代表的江戶文化的原動力。江戶雖然是封建社會，卻尊重無名市民的「心靈自由」。都市計畫的本質，或許就是要規畫一個可以培育「心靈自由」的地方。至少，江戶建町的歷史不同於歐洲國家或中國，為某一個帝王規畫得井然有序。江戶這座城市雖是顯然雜亂，卻意外令人感到「住得舒適」。這正是思考日後的東京，乃至日本都市營造方法的寶貴參考資料。

在寫作本書過程中，獲得眾

多朋友的指導和協助。更有幸當面
向造船史專家石井謙治大師和歌舞
伎史專家服部幸雄大師請益。同
時，拜負責插畫的穗積和夫先生的
協助，和編輯部平山禮子小姐的熱
忱所賜，本書才得以完成，在此表
示衷心的感謝。

一九八二年十月

103

【日本經典建築】03

江戶町 下 大型都市的發展

原著書名——江戶の町（下）：巨大都市の発展
作　者——內藤昌
繪　者——穗積和夫
譯　者——王蘊潔
封面設計——霧室
內頁排版——徐蟹設計工作室
總　編　輯——郭寶秀
特約編輯——曾淑芳
行銷業務——力宏勳
發　行　人——涂玉雲
出　　版——馬可孛羅文化
　　　　104台北市民生東路二段141號5樓
　　　　電話：886-2-25007696
發　　行——英屬蓋曼群島商家庭傳媒股份有限公司城邦分公司
　　　　104台北市中山區民生東路二段141號11樓
　　　　客戶服務專線：(886)2-25007718；25007719
　　　　24小時傳真專線：(886)2-25001990；25001991
　　　　讀者服務信箱：service@readingclub.com.tw
　　　　郵撥帳號——19863813　戶名：書虫股份有限公司
香港發行所——城邦（香港）出版集團有限公司
　　　　香港灣仔駱克道193號東超商業中心1樓
　　　　E-mail：hkcite@biznetvigator.com
馬新發行所——城邦（馬新）出版集團
　　　　Cite (M) Sdn.Bhd.(458372U)
　　　　11 , Jalan 30D/146 , Desa Tasik Sungai Besi , 57000 Kuala Lumpur , Malaysia
輸出印刷——前進彩藝有限公司
三版一刷——2016年10月
定　價——350元

國家圖書館出版品預行編目資料

江戶町：下,大型都市的發展 / 內藤 昌 文；穗積
和夫繪圖；王蘊潔 譯 -- 三版_-- 臺北市
　：馬可孛羅文化出版：家庭傳媒城邦分公司發
行，2016.10
　　　面；　公分_--（日本經典建築；3）
譯自：江戶の町（下）：巨大都市の発展
ISBN 978-986-93728-0-0（平裝）

1.建築藝術　2.文化　3.日本

924.31　　　　　　　　　　　　　105018041

NIHONJIN WA DONOYONI KENZOBUTSU WO TSUKUTTE KITAKA5
EDO NO MACHI Vol.2-KYODAI TOSHI NO HATTEN
Text copyright©1982 by Akira NAITO
Illustrations copyright©1982 by Kazuo HOZUMI
Original Japanese edition published by Soshisha Co., Ltd. In 1982
Traditional Chinese translation rights arranged with Soshisha Co., Ltd.
through Japan Foreign-Rights Centre & Bardon-Chinese Media Agency
Complex Chinese edition copyright © 2016 by Marco Polo Press, A Division of
Cité Publishing Ltd.
All Rights Reserved.

ISBN：978-986-93728-0-0（平裝）

城邦讀書花園
www.cite.com.tw